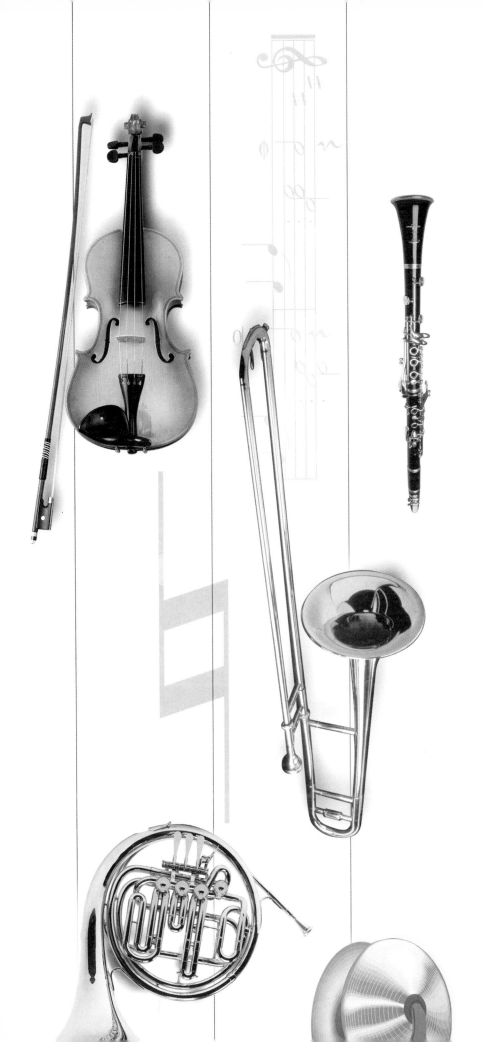

古典樂欣賞

——樂器篇

<代序>

從瞭解開始，和它做朋友

蔣理容

人們常以為古典音樂高深莫測而懼怕接受。是的，西方的古典音樂的確博大精深，但它之所以歷數百年不為時代變遷所淘汰，就是因為它有恢宏的文化歷史背景，每一代的音樂作品深刻反映出當時的風格與時代意義，並且有詳細完整的紀錄。

我們很容易就發現到，其實西洋音樂史、美術史、文學史，甚至和科學發展、建築藝術之間，有著很合理且美妙的互動，然而音樂卻是這麼抽象，看不到也摸不著，誰知道它在「說」些什麼呢？

幸好，音樂與人之間有一個最具體的媒介——聲音——有人將自己內心的聲音化為符號表達出來；也有人用身體、用器物將自己內在的聲音呈現。

自從遠古時代人們擊石、手舞、足蹈製造出人聲以外的樂音以來，經歷代工藝家、工匠、科學家們對聲音原理、材質、構造等等所做的研究和改良，使樂器不僅僅是壁畫中那些天使所演奏的天籟形象而已了。十六世紀之後，樂器史有了文字記載，相傳英王亨利八世搜集有272種管樂器和109種絃樂器；巴羅克時期直笛曾經名重一時；十八世紀起小號嘹亮的音響開始引領風騷……樂器的發展在音樂史上舉足輕重。

古典樂欣賞

樂器篇

本書純由樂器學的角度出發——

惟「樂器學」何其博大精深，而管絃樂曲的範疇又是何其廣闊，想要涵蓋一切實非可能。茲列舉重點如下：

一、針對愛樂者所需知識，加以整理敘述，凡樂器的發聲原理、製作過程、演進歷史等，作深入淺出的說明。

二、所列舉的樂器，以今日常使用者爲主。有些即使是很優良的樂器，卻已在演進過程中成爲歷史陳跡，或有些作曲家爲特別效果所採用的特殊樂器，因不具有普遍性，在本書中只好割愛了。

三、樂器的演進有廣泛的歷史和地域因素，所以德、義、法、西等各種語言並用，本書爲求單純化，採用較普遍的英語名詞。

四、每樣樂器包含下列內容：

　　1.樂器演奏圖

　　2.細部構造及部位名稱

　　3.其在交響樂團中的一般位置

　　4.音域

五、文字的敘述，盡量避免繁瑣，特將參考的名詞、編制等列於書後，以便於查閱。

思想家、文學家、音樂家、藝術工作者的努力創作，經過世世代代累積，成就了人類精神文明上偉大的資產，富有的人可以擁有、珍藏；平凡百姓也可欣賞、喜愛，人人都可藉以豐富自己的內涵、美化自己的生活。我們先從對樂器和聲音的瞭解來著手入門，輕鬆進入古典殿堂，其浩瀚、深邃、引人入勝，值得終生去探究與享用，而所費不多——只要多看書、多聽唱片——當然，一定要漸進的、持續的。

古典樂欣賞

樂器篇

目　錄

小提琴

中提琴

大提琴

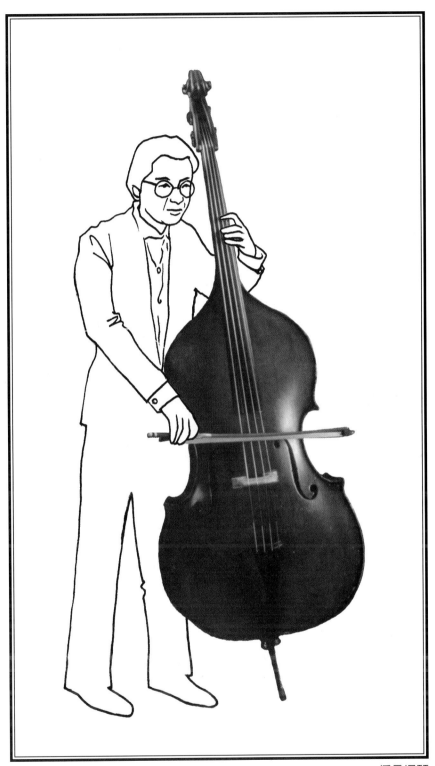

低音提琴

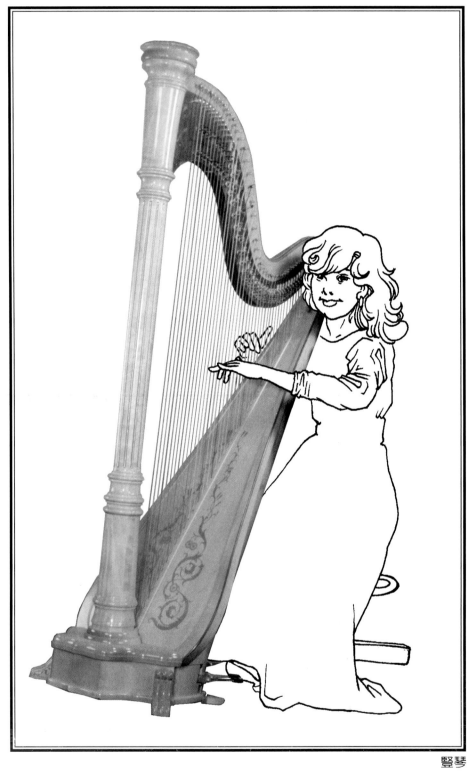

豎琴

古典樂欣賞 樂器篇

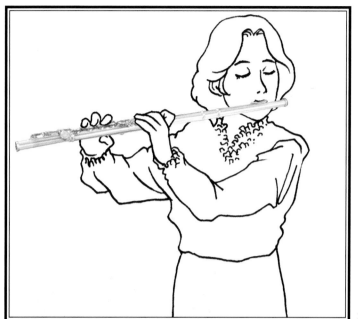

長笛

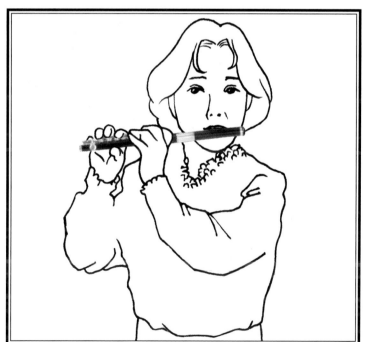

短笛

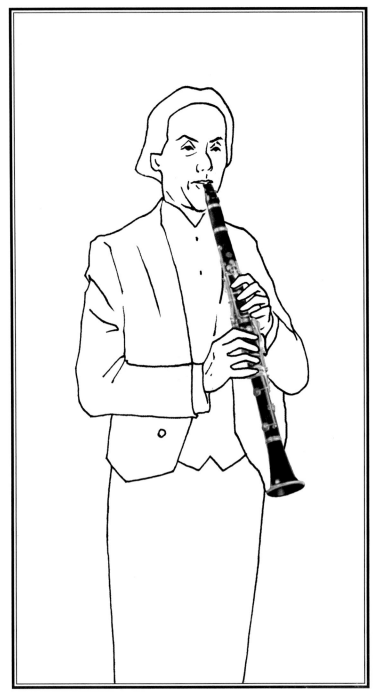

單簧管

古典樂欣賞 樂器篇

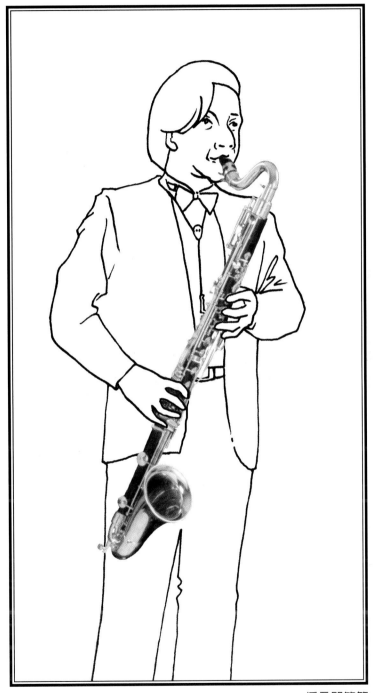

低音單簧管

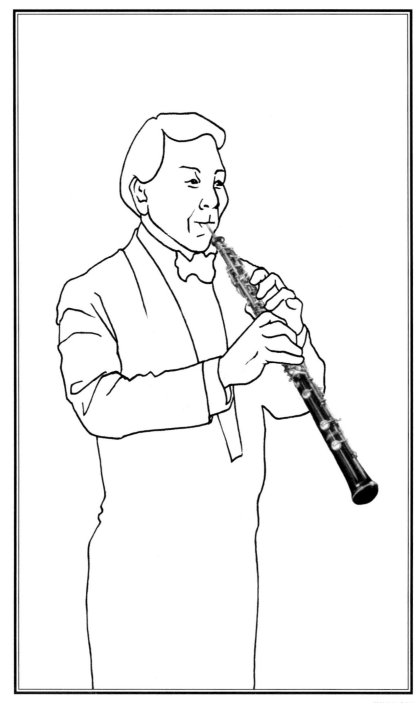

雙簧管

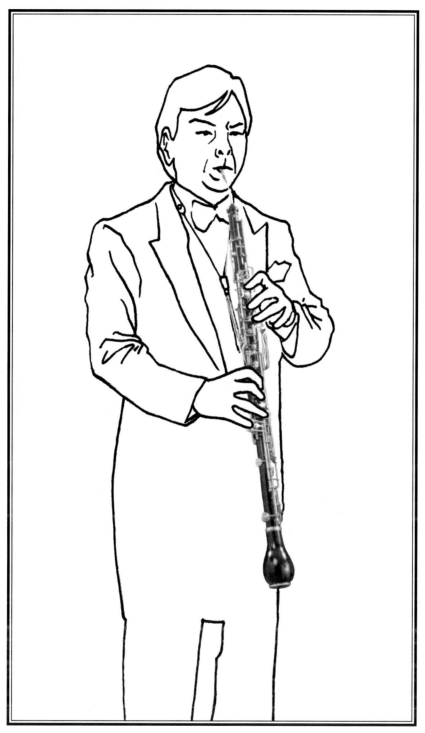

英國管

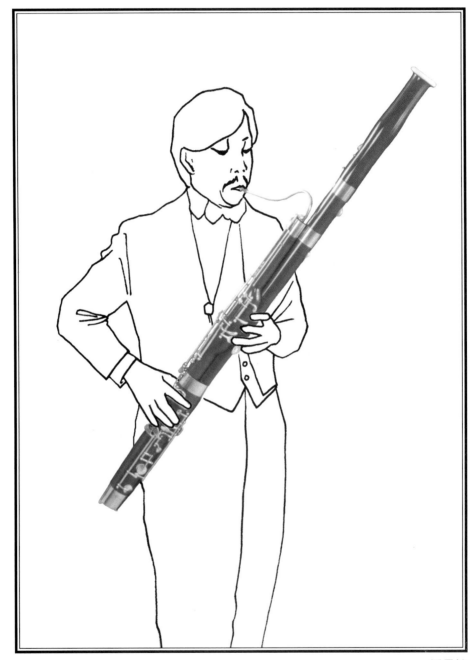

低音管

古典樂欣賞 樂器篇

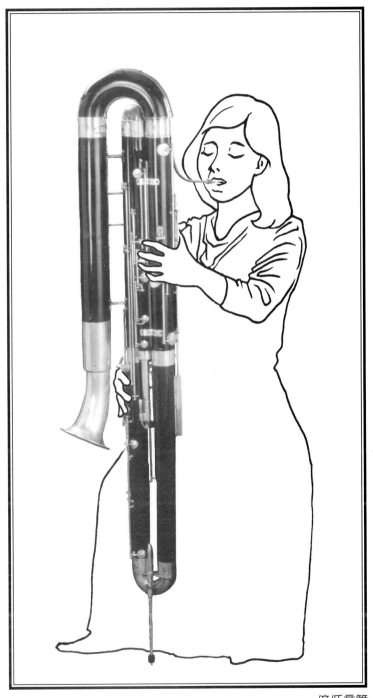

倍低音管

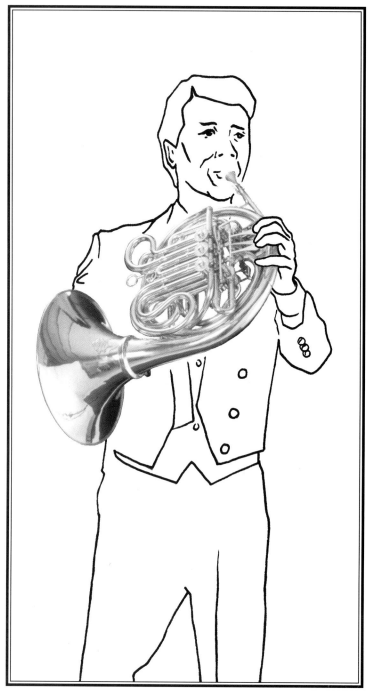

法國號

古典樂欣賞 樂器篇

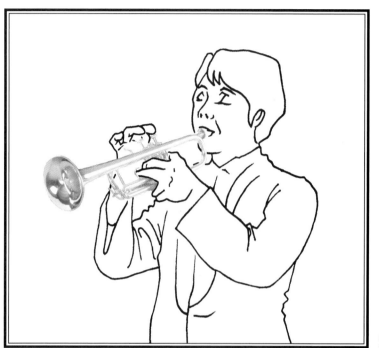

活塞式小號

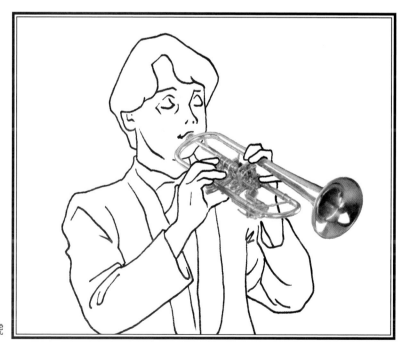

轉閥式小號

單項樂器演奏圖

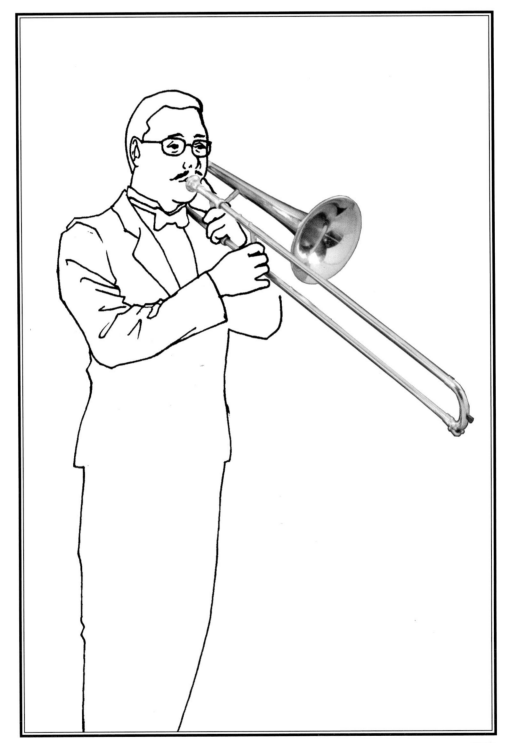

長號

古典樂欣賞 樂器篇

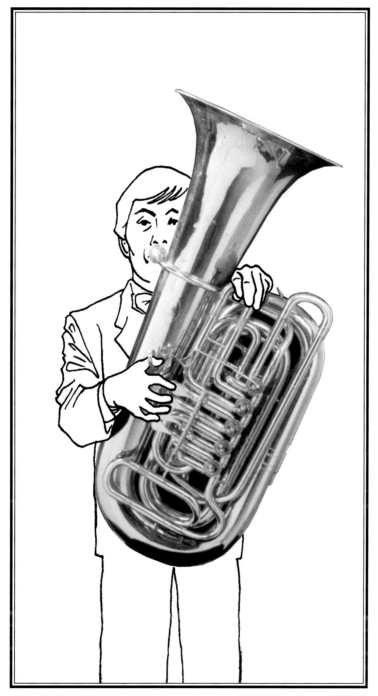

低音號

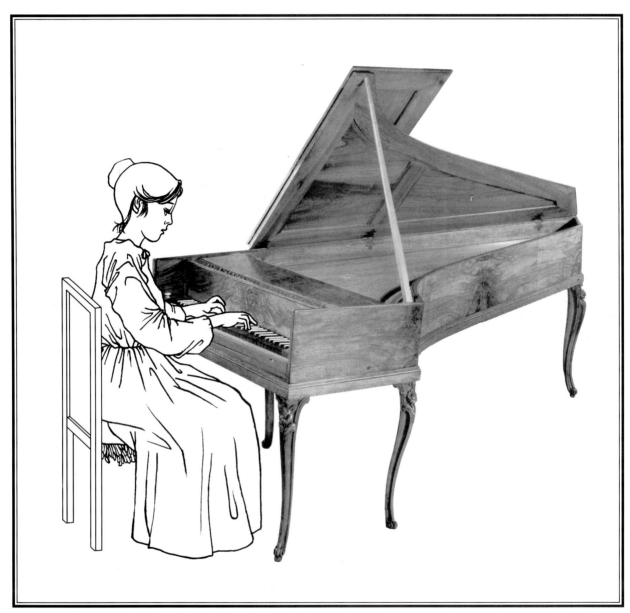

大鍵琴

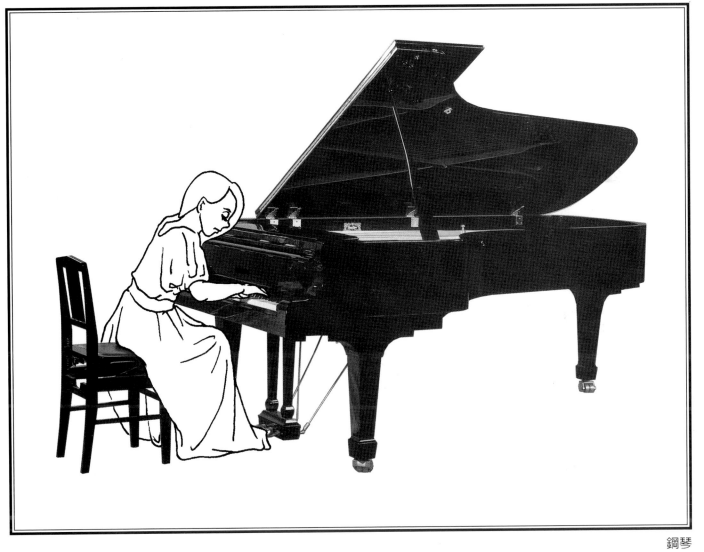

鋼琴

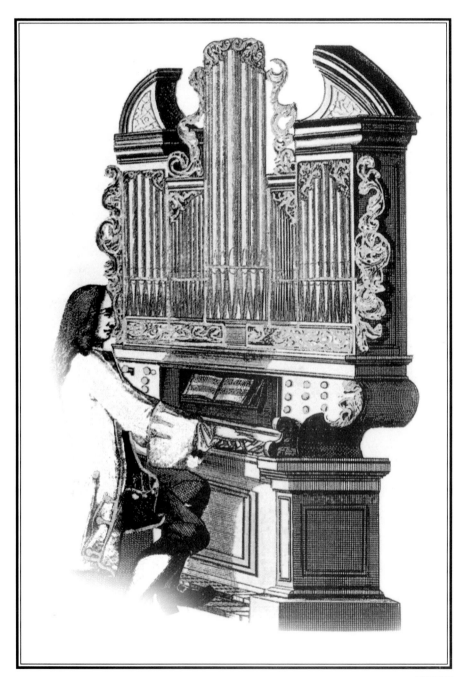

管風琴

古典樂欣賞 樂器篇

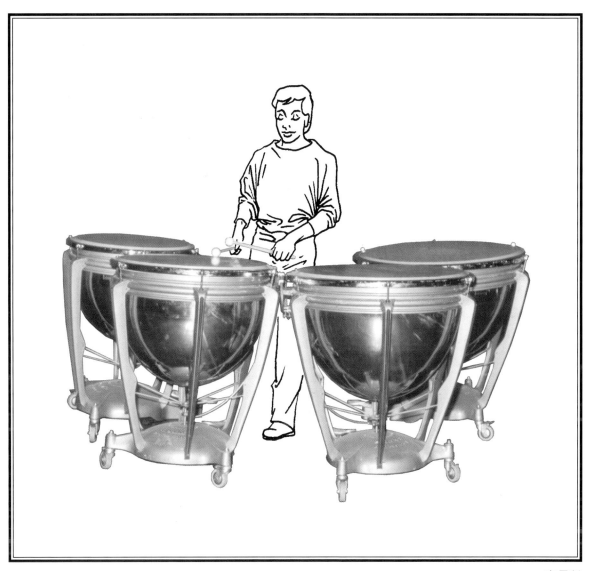

定音鼓

單 項 樂 器 演 奏 圖

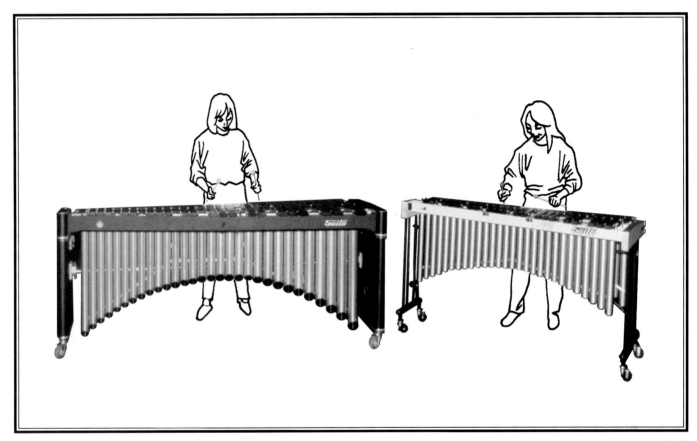

馬林巴琴 木琴

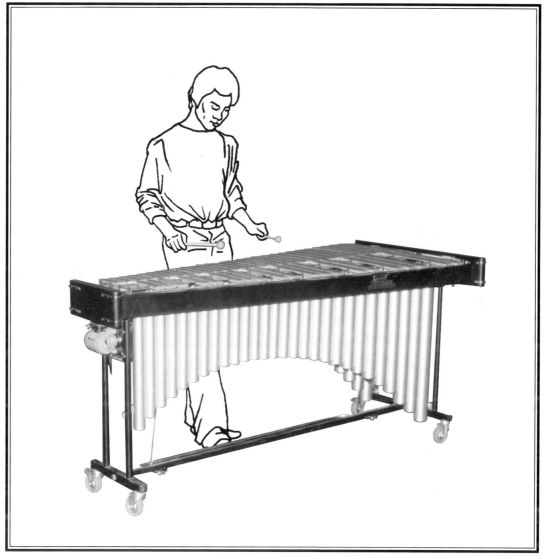

鐵琴

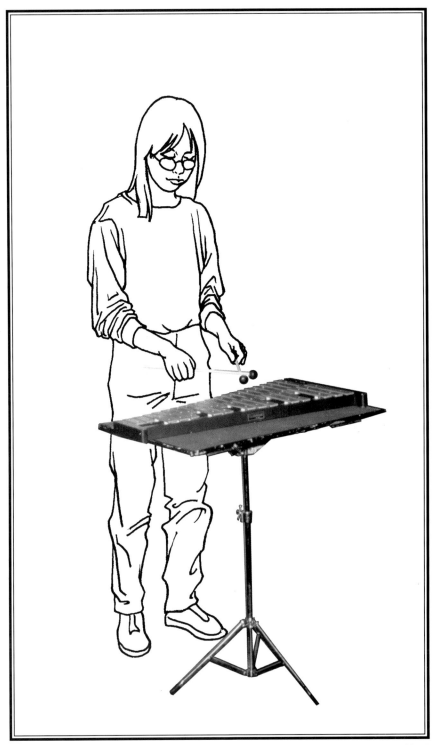

鐘琴

古典樂欣賞 樂器篇

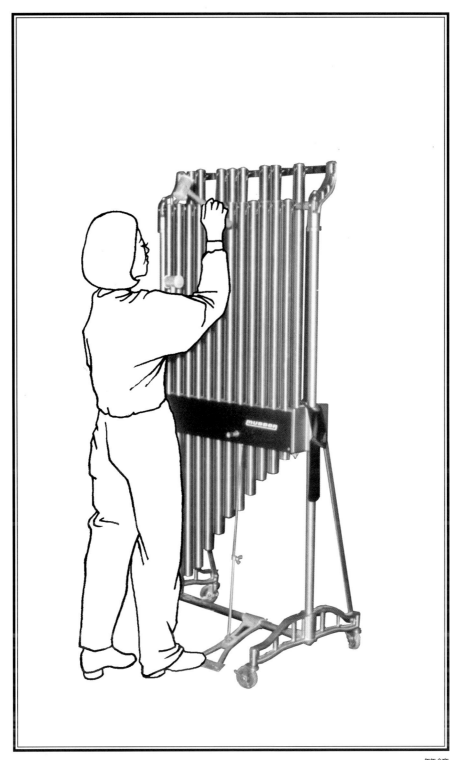

管鐘

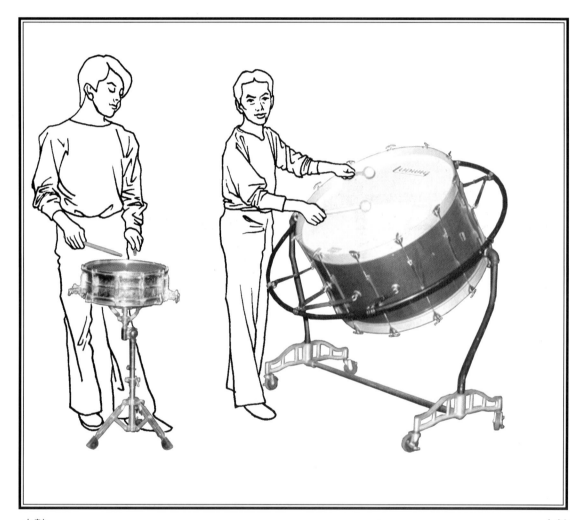

小鼓 　　　　　　　　　　　　　　　　　　　　　　大鼓

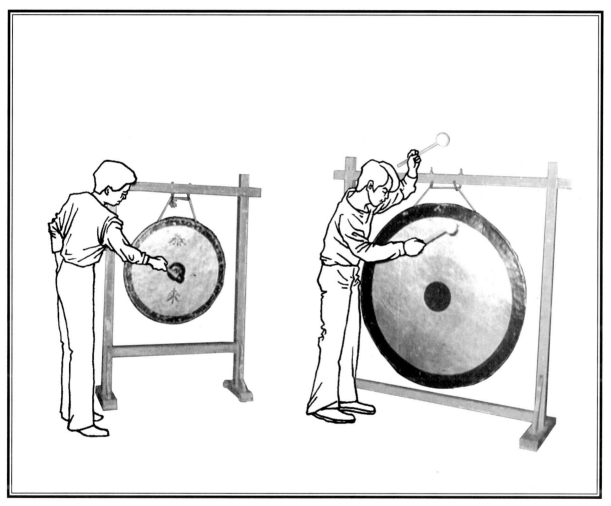

鑼

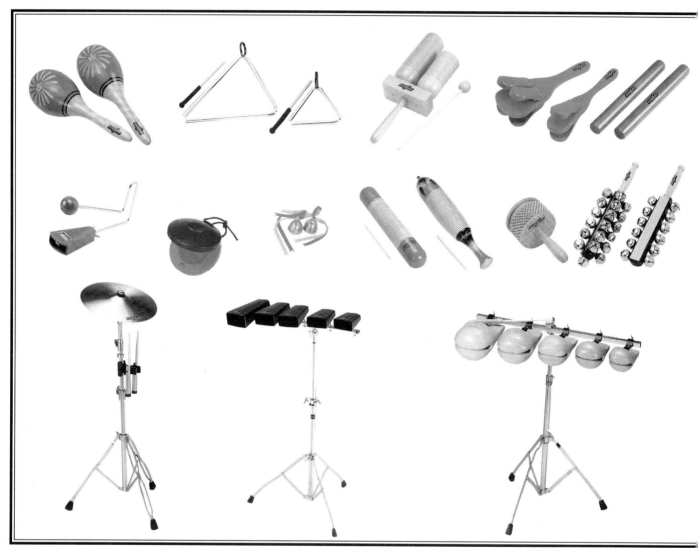

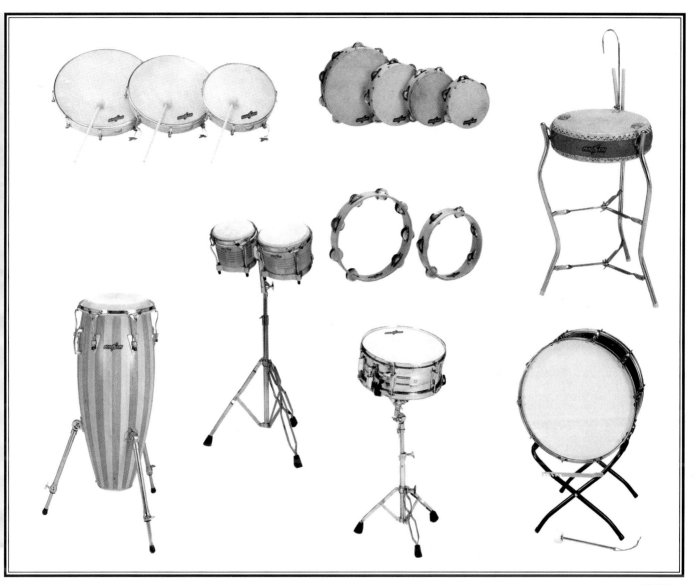

擊樂器

絃樂篇

STRING nstruments

概論

　　絃樂器顧名思義是由絃的振動而產生聲音的。事實上，琴絃的振動僅能發出微弱的音響，所以所有的絃樂器都是將絃伸展在一個中空而帶音孔的共鳴箱上面，這個共鳴箱的式樣、形狀、大小以及琴絃的長短、粗細等，都與樂器的音質有直接而密切的關係。凡是愈鬆、愈粗、及愈長的琴絃，產生的聲音就愈低，這是因為它的振動較慢，振幅較小的緣故；相對的，琴絃愈緊愈細愈短者，所發出的聲音就愈高了。

　　在一個現代管絃樂團裡，絃樂組所佔的比例是最為龐大的，幾乎佔了半數以上，而且有最重要的作用，無論就力度、張力變化、或音質的吸引力而言，都不是其他任何一組樂器所可比擬的，因此，作曲家也常將最富於表情的樂句交由它們來擔當。

琴絃是由羊腸、絲、尼龍或金屬製成的細長的線，使它振動的方式有二種，一是以弓與之摩擦而發聲，一是用手指撥動而發出聲音，故依此將絃樂器分為弓絃與撥絃兩大類：

　　一、以琴弓拉動琴絃，利用弓的摩擦使絃振動發音，弓拉多久，聲音就持續多久，弓絃樂器包括小提琴、中提琴、大提琴與低音提琴，它們的構造大致相仿，形體則依次增大，音域也愈低。

　　二、撥絃類是以手指彈撥琴絃發聲，因為是撥奏，所以每個音不能持續很久，但可同時出現一串一串的音符。撥絃樂器的成員很多，包括吉他琴、曼陀林琴、魯特琴、抱琴、西塔琴等，但都因音量太小，以及地域性、傳統性太過濃厚，所以現代管絃樂團中能得佔一席之地的撥絃樂器，只有豎琴可算是唯一的了。

類　別

小提琴 VIOLIN

　　小提琴的外觀與聲音都十分優美，事實上它也是所有管絃樂器中最知名且重要的，是構成現代管絃樂團與絃樂四重奏團的核心。發展於十六世紀，現存最古老的小提琴是義大利樂器名家阿瑪蒂(1511～1580)於1560年製造的，歷經一世紀，內部結構及指板多所改良，弓的形狀改變了，琴頸也加長，以承受更大的絃張力，同時小提琴置於顎下的奏法也取代了原來抵住胸部的拉法。到了十七世紀，著名的阿瑪蒂、斯特拉第發利以及瓜內里等製琴系統已將小提琴發展至十分完美的境界。

　　小提琴有四絃，由細到粗依次為ＥＡＤＧ，演奏時以左手姆指持頸，另四指按絃，技法有單音、複音、八度、十度、泛音、顫音、抖音、滑音、撥音等；右手持弓，也有多種弓法：連弓、分弓、跳弓、頓弓與飛跳弓。小提琴除獨奏外，最常見與鋼琴合奏的奏鳴曲，以及與管絃樂團合奏的協奏曲，此外很多型態的室內樂都少不了它。

腮托
Chin rest

　　在管絃樂團中，小提琴所佔的比例最為龐大，因它本身就分為第一小提琴與第二小提琴兩組，其中第一小提琴的組長是樂團的「首席」，他必須在指揮出現之前單獨步入舞臺，又在演奏完畢後，與指揮相互握手，這是因為「首席」意味著整個管絃樂團的代表。

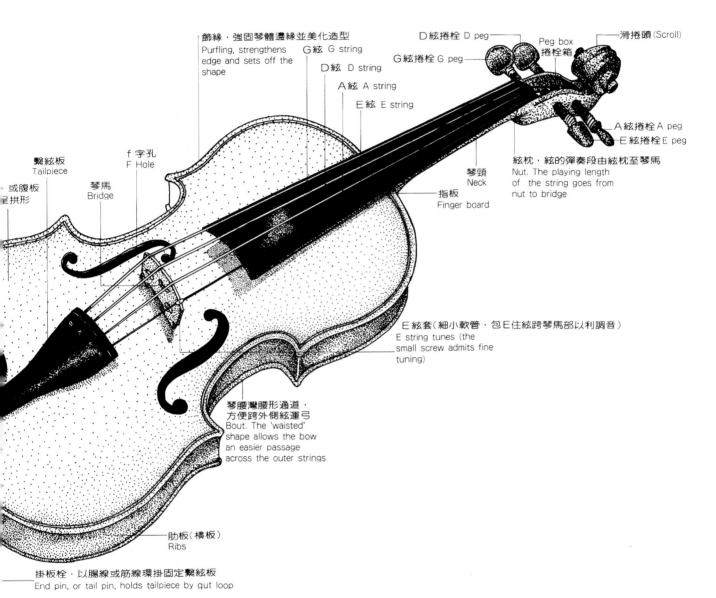

飾緣，強固琴體邊緣並美化造型
Purfling, strengthens edge and sets off the shape

G絃 G string

D絃 D string

A絃 A string

E絃 E string

D絃捲栓 D peg

G絃捲栓 G peg

Peg box 捲栓箱

滑捲頭 (Scroll)

A絃捲栓 A peg

E絃捲栓 E peg

琴頸 Neck

絃枕，絃的彈奏段由絃枕至琴馬
Nut. The playing length of the string goes from nut to bridge

指板 Finger board

繫絃板 Tailpiece

f 字孔 F Hole

或腹板 呈拱形

琴馬 Bridge

E絃套（細小軟管，包E住絃跨琴馬部以利調音）
E string tunes (the small screw admits fine tuning)

琴腰灣腰形通道，方便跨外側絃運弓
Bout. The 'waisted' shape allows the bow an easier passage across the outer strings

肋板（橫板） Ribs

掛板栓，以腸線或筋線環掛固定繫絃板
End pin, or tail pin, holds tailpiece by gut loop

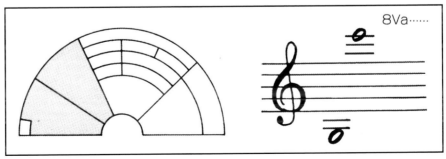

8Va······

中提琴 VIOLA

　　是弓絃樂器裡的中音成員，整個外型包括長度、深度、厚度都比小提琴按比例大七分之一，絃與弓也較粗，音域低了五度，也有較小提琴低沈、渾厚的聲音，演奏快速的樂句不如小提琴靈巧，但也因此保存了古提琴的柔美韻味。在音樂史上中提琴遲至十八世紀才受到作曲家的重視，在此之前它只作爲塡充和聲之用。莫札特時期，中提琴的性能才逐漸被發揮，而貝多芬更重用了它，使它在絃樂四重奏中能佔有像今天這樣穩固的地位。

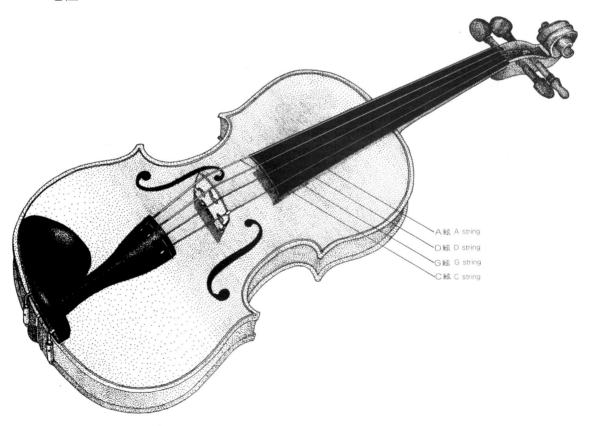

A絃 A string
D絃 D string
G絃 G string
C絃 C string

小提琴與中提琴的演奏姿勢

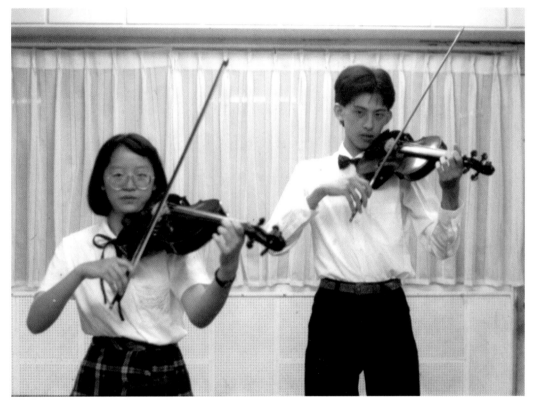

中提琴 小提琴

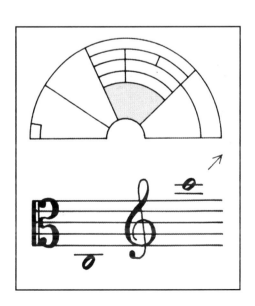

大提琴 CELLO

　　是弓絃樂器裡的低音成員，體型龐大，不能像小提琴那樣置於下顎拉奏，因此通常以腳架支撐，直立於地上，琴身置於演奏者的兩膝之間。大提琴的四絃依次為ＡＤＧＣ，比中提琴低了八度，它的音色濃郁、圓潤，給人溫暖的感覺，它堅實的低音，使得合奏曲平衡而穩定，是管絃樂曲與重奏曲中不可或缺的角色。又因它音質清晰，表情極具張力，所以也是極佳的獨奏樂器。

飾緣 Purfling
指板 Finger board
Ａ絃 A string
Ｄ絃 D string
Ｇ絃 G string
Ｃ絃 C string

琴腰灣 Bout

ｆ字孔
f hole

表板或腹板
Table or belly

繫絃板
Tailpiece

掛板栓 End pin

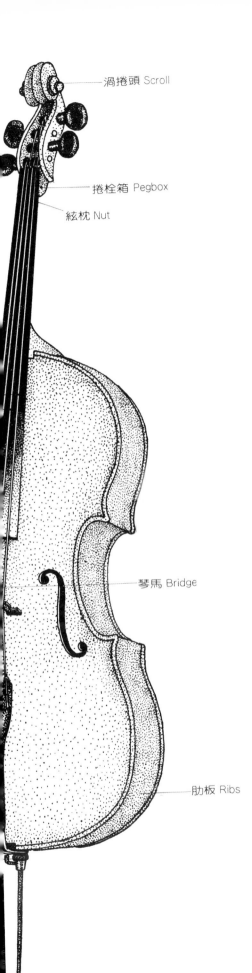

渦捲頭 Scroll

捲栓箱 Pegbox

絃枕 Nut

琴馬 Bridge

肋板 Ribs

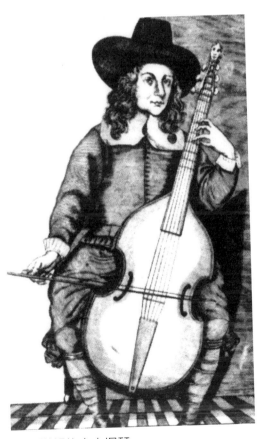

十七世紀的古大提琴

低音提琴 DOUBLE BASS

F絃 F
C絃 C
G絃 G
D絃 D

　　這是管絃樂團中最低音的絃樂器，形狀與其他提琴族樂器相似，體積卻龐大得多，長度達五至六英尺之高，所以演奏者必須站立或坐在高腳椅上演奏，演奏方式有以弓拉及手指撥奏二種。現代低音提琴有四絃：E_1，A_1，D和G，高八度記譜。

　　早期的低音提琴用於加強大提琴的音量與填補和聲低音，浪漫樂派以來，才開始有低音提琴獨奏樂段，貝多芬與舒伯特都曾給予它堅實而獨立的聲部。

　　在提琴家族中，只有低音提琴以四度調音而非五度，外觀上也還保留斜肩、平背的古代特徵。

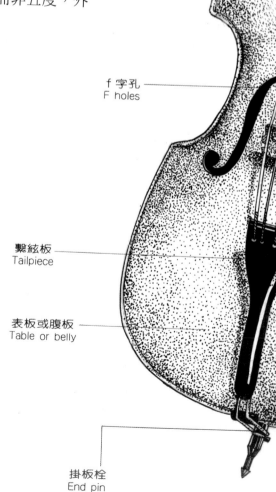

f 字孔
F holes

繫絃板
Tailpiece

表板或腹板
Table or belly

掛板栓
End pin

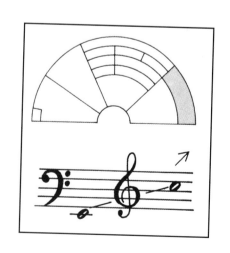

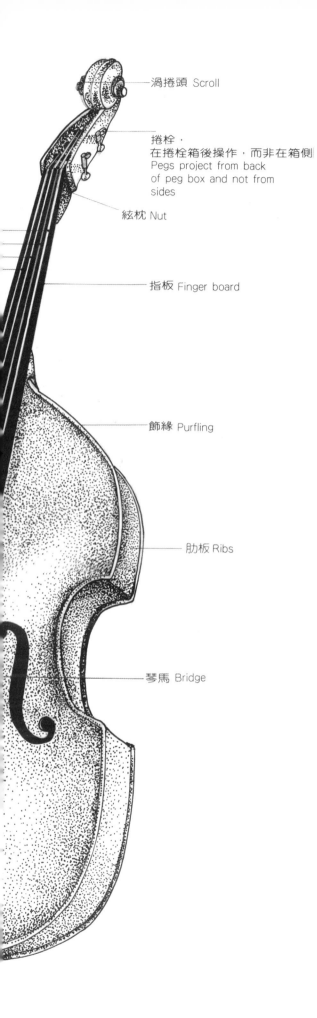

渦捲頭 Scroll

捲桿,
在捲栓箱後操作,而非在箱側
Pegs project from back
of peg box and not from
sides

絃枕 Nut

指板 Finger board

飾緣 Purfling

肋板 Ribs

琴馬 Bridge

低音提琴持弓法二種

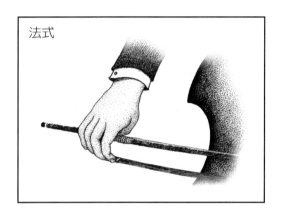

法式

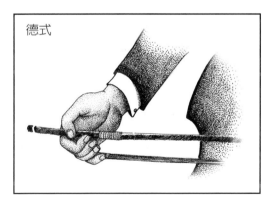

德式

豎琴 HARP

　　屬於絃樂器族中的撥絃樂器，歷史極為悠久，可溯至五千多年前的東地中海一帶，最早似乎是從弓箭的箭發而絃鳴引來的靈感，以弓的外型、絃的發聲而製造了豎琴，風行於中世紀的歐洲。然而這麼多世紀以來，豎琴在形貌上並無多大改變，最大的改革在於踏瓣的裝置，現代豎琴有四十七根絃、七個踏瓣，可與鋼琴有等量的音域，它的音色極美，與鋼琴相仿而不若鋼琴宏亮。演奏方式除一般手指撥彈以外，尚有泛音、濁音與滑奏等特殊技巧，尤以滑奏時手指在絃上急速掠過，有行雲流水般的效果，最具特色。在浪漫派後期，大型歌劇搬上舞臺後，豎琴的地位益顯重要。

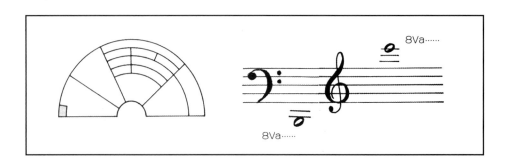

早期各式豎琴造型

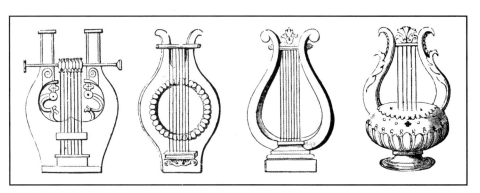

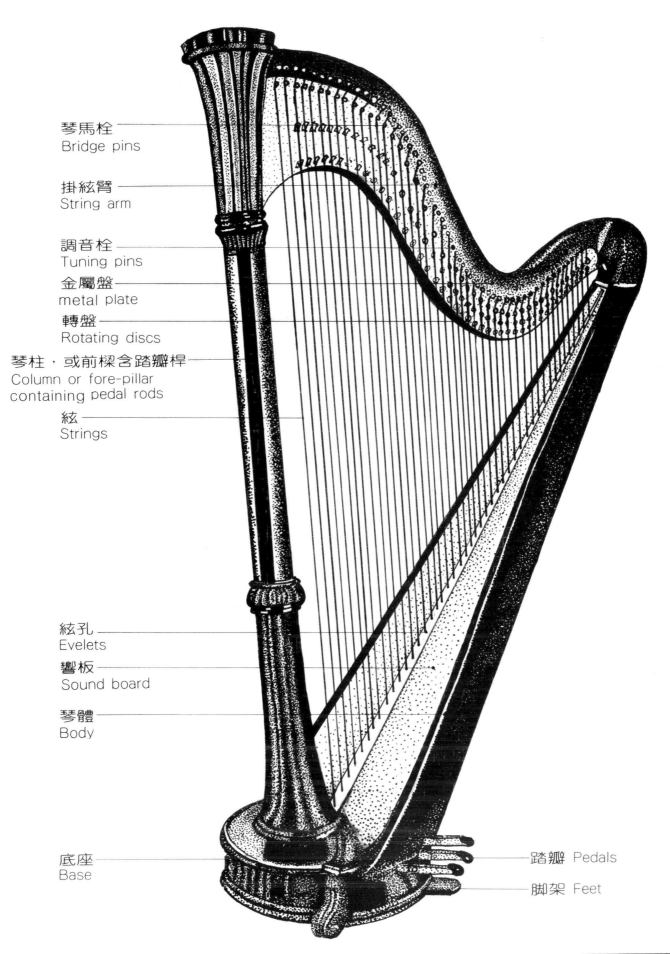

琴馬栓
Bridge pins

掛絃臂
String arm

調音栓
Tuning pins

金屬盤
metal plate

轉盤
Rotating discs

琴柱‧或前樑含踏瓣桿
Column or fore-pillar
containing pedal rods

絃
Strings

絃孔
Evelets

響板
Sound board

琴體
Body

底座
Base

踏瓣 Pedals

脚架 Feet

絃 樂 篇

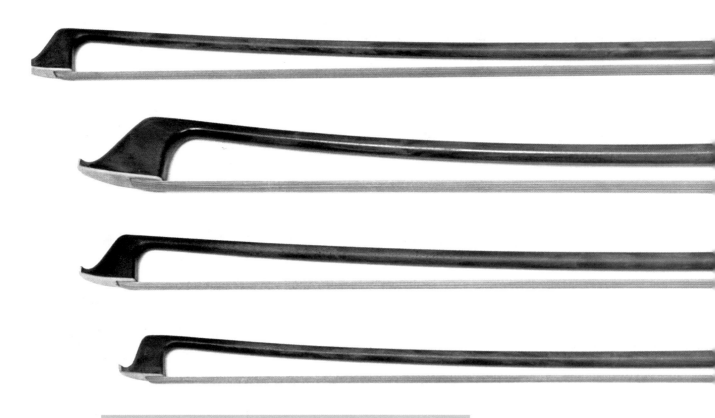

絃 樂 家 族 總 論

　　提琴類的樂器是整個樂器響出聲音的，外表塗以漆料，除了耐用與美觀之外，對音性也有作用，因此連塗裝的技術也相當影響到音色的音性。在三百多年前的義大利格里摩納鎮所創造出來的提琴，其設計已臻於無懈可擊近乎完美的地步了，而這三百年正是科學技術突飛猛進的時代，卻無法創作出三百多年前瓜內里、斯特拉第發利等提琴製造家的作品。所以，提琴類的樂器可說是人類器具發展史上的奇蹟，同時吾人更可理解到，「藝術性」是科技和電腦所無法完全取代的。

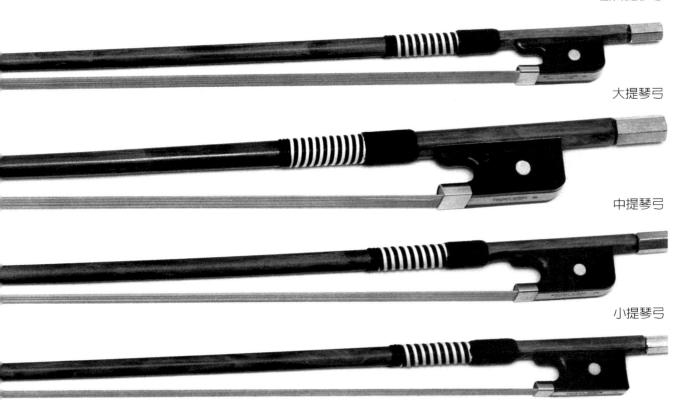

低音提琴弓

大提琴弓

中提琴弓

小提琴弓

撥絃

擦絃

奏姿

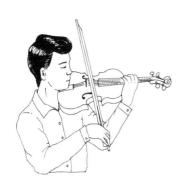

小提琴與中提琴的演奏姿勢

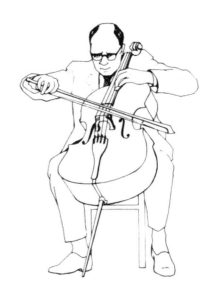

大提琴的演奏姿勢

音域

Pitch ranges

Violin | Middle C

Viola | Middle C

Cello | Middle C

Double-bass | Middle C

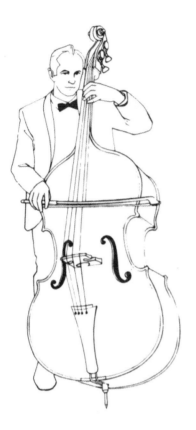

低音提琴的演奏姿勢

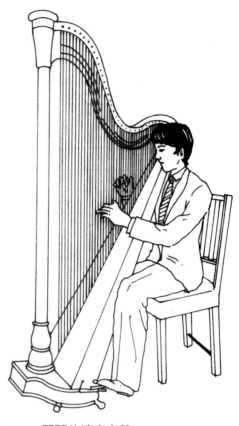

豎琴的演奏姿勢

位置

1. Fist violins
2. Second violins
3. Violas
4. Cellos
5. Double-basses
6. Harp

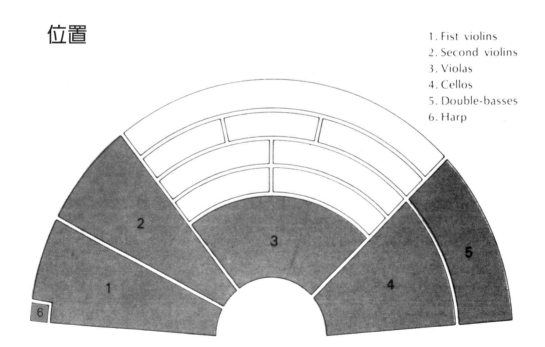

附篇－吉他琴

「吉他」這個字來自英語Guitar的音譯，它的真正起源，至今仍無定論，可能是距今三千年前亞洲的某種樂器發展而成的。可確定的是，十三世紀以來它被認為是魯特琴族中的一員。

在文藝復興時期，音樂史上有所謂「魯特琴音樂時代」，因為它是一種獨立樂器，可獨奏、可伴奏，不但輕便易於攜帶，又可做出複雜的效果。

十七世紀時，吉他琴受制於音量較小，且鋼琴與小提琴高度發展的影響，而有了長約廿年的衰退期。

但由於許多位製造者致力於樂器的改良，以及作曲家演奏家通力合作將作品與演奏技巧提昇，於是逐漸達到普及的盛況，使得吉他藝術有了重大的成果展現。

吉他琴不是交響樂團中的成員，但如前所述它是一個完全獨立的樂器，可獨奏可合奏，亦可擔任伴奏角色，許多人將之作為終身的音樂伴侶。

第二次世界大戰結束以來，現代的古典吉他音樂有了急速的發展，不但演奏曲目創新而蓬勃，演奏家的活躍更促使舞臺藝術有了新鮮的魅力。

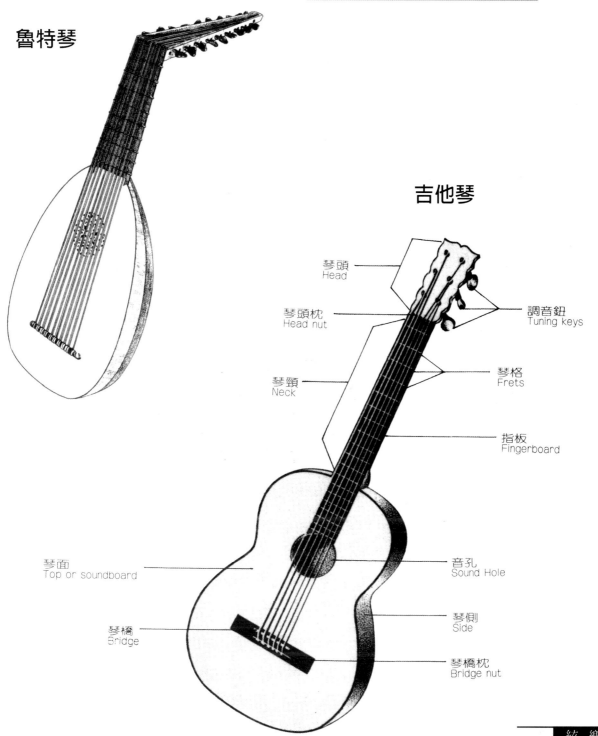

魯特琴

吉他琴

琴頭
Head

調音鈕
Tuning keys

琴頭枕
Head nut

琴格
Frets

琴頸
Neck

指板
Fingerboard

琴面
Top or soundboard

音孔
Sound Hole

琴側
Side

琴橋
Bridge

琴橋枕
Bridge nut

木 管 篇

WOODWINDS

　　木管樂器是藉管中空氣柱振動而產生音響，但與銅管樂器不同的是木管樂器通常有沿著管身的一組指孔，由吹奏者手指控制指孔的開或閉而使空氣柱長度改變，也因此獲得音高的改變：空氣柱愈短，發出的聲音愈高，反之空氣柱愈長，則產生愈低的聲音。

　　木管樂器的起源，可溯至兩萬年前的史前時代，當時的人們已知道吹氣通過一個中空的骨或角、竹莖或貝殼，就可發出聲音。不過，直到希臘、羅馬的古文明開始之際才發明了指孔，大大的增廣了可吹奏的音符。經過文藝復興時期，笛子類開始朝向今日的型態演進，增加鍵或墊，以改善演奏技巧，並發展不同尺寸與音域的同類樂器。巴羅克時代的作曲家尚未賦予這項樂器以特殊涵義，直到浪漫主義興起，這具有豐富聲音色彩的木管族類才獲其地位。

概論

　　十九世紀，德國樂器製造家泰歐巴德·貝姆將按鍵系統重新設計，此後便生產大體上如今日的木管樂器。到今天，木管樂器已在管絃樂中扮演主要合奏以及獨奏角色。

木管樂器家族的成員，彼此在外型、大小以及吹奏的方式上都有顯著的不同，因此，不似其他樂器族類，成員之間有相似的聲音與發聲法。木管樂器因為曾經以木質製造而名之，到了今天它們已廣泛應用各種材質如金屬、黑檀木、獸骨、象牙、塑膠等來製造，但依然稱為木管樂器。

木管樂器依發音裝置不同，可分為一、無簧類，二、單簧類，三、雙簧類：

一、無簧類的樂器，是由管側的開口吹入氣流，所以通常橫吹，成員有長笛(也叫橫笛)，及它的小兄弟短笛。

二、單簧類是以一片簧片加一稱作「管嘴」的特殊裝置，附在樂器上，因簧片的張度而使發音有所變化。單簧類樂器有單簧管(又稱豎笛)，及低音單簧管。

三、雙簧類的「雙簧」實際上是一整片簧對折，再一分為二切開，然後以真空纖維纏繞，簧片含在吹奏者口中，如紙片撕裂的聲響，成為樂器本身的音色。使用雙簧的木管樂器有雙簧管、英國管、低音管、倍低音管。

類　別

長笛 FLUTE

是木管樂器中最活躍的一員，音域寬廣、音色豐富。它的低音區渾厚而優美，中音域音質純淨透明，高音部則明亮而燦爛。十九世紀中，貝姆所發明的按鍵系統，克服了長笛在旋律吹奏上的困難，使之發揮到演奏的極致。許多作曲家為長笛寫下不少優美的作品，如莫札特的長笛協奏曲，貝多芬的長笛、小提琴、大提琴小夜曲，以及德布西的牧神的午後前奏曲(長笛主奏)等。

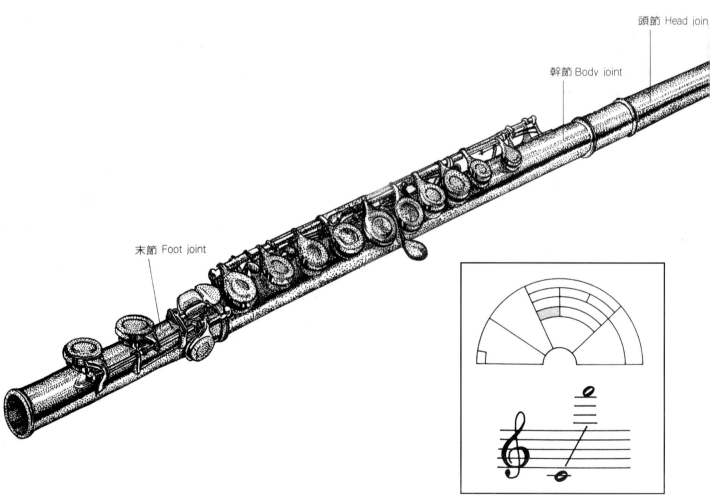

頭節 Head join

幹節 Body joint

末節 Foot joint

短笛 PICCOLO

　　尺寸僅有長笛的一半長，音域比長笛高八度。它在十八世紀後期才出現，在管絃樂團中通常由第三長笛手兼擔任短笛吹奏。它的低音微弱，聲音愈高愈有力量，也有許多作曲家偏愛將它安排在大型管絃樂曲中作特別出色的表現，像柴科夫斯基的第四號交響曲，比才的阿萊城姑娘組曲中，都有短笛如歌的獨奏；蘇沙的星條旗進行曲中，短笛更呈現了活潑亮麗的色彩。

late

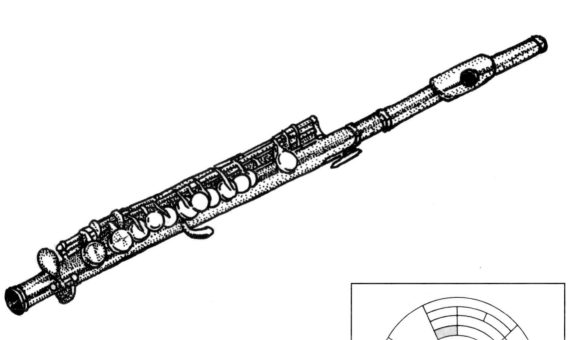

8Va......

單簧管 CLARINET

　　或稱豎笛。它是屬於近代文明的產物，雖說在拉摩和葛路克的時代作品裡已有它們的蹤影，但當時的單簧管結構並不好，甚至可說是發展不全。現今的單簧管形式是直到海頓、莫札特晚期時才確立的。自從貝姆發明了按鍵系統後，單簧管的演奏技巧獲得極大的突破，大凡音階、半音階、分解和絃、顫音等奏法，都是別種木管所無法比得上的。在管絃樂團中，通常具備兩種單簧管——bB調與A調，只有半音之差的兩件樂器同時存在，為的是避免記譜中有太多的升降記號。單簧管音色極具豐富的魅力，在李姆斯基—柯薩可夫的天方夜譚裡，單簧管完美的表現了複雜的音樂情緒。

吹嘴
Mouthpiece

上節
Upper

鍵
Keys

下節
Lower joint

喇叭口
Bell joint

低音單簧管 BASS CLARINET

外型略像薩氏管，按鍵與吹嘴都與單簧管相同而略大，故音色低沈而圓滑，高音部音色不美，所以不常使用。在柴科夫斯基的胡桃鉗組曲中曾有低音單簧管的出現。

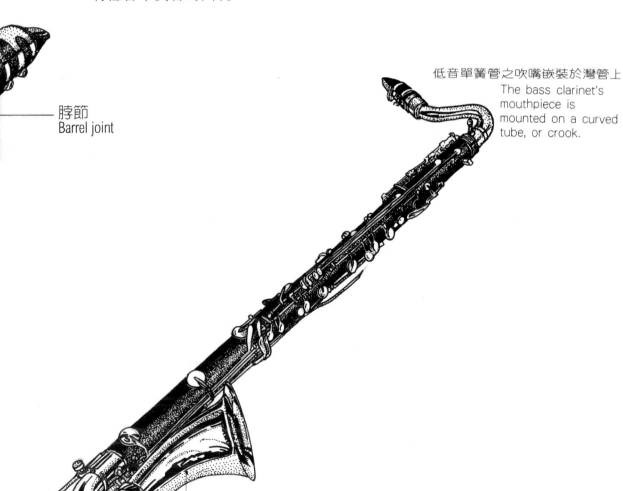

脖節
Barrel joint

低音單簧管之吹嘴嵌裝於灣管上
The bass clarinet's mouthpiece is mounted on a curved tube, or crook.

The bass clarinet has an upward-Curving bell
低音單簧管有個向上彎的喇叭

雙簧管 OBOE

使用一雙簧片而由唇控制其振動，是最原始的發聲法，貝姆在長笛上所做的改良，在雙簧管上也應用了，如今的雙簧管具備了可演奏兩個八度的機械性按鍵體系。在管絃樂團演奏開始之前的調音，通常由第一雙簧管吹出一個A長音來做為標準音，這是因為它恆有穩定的音準。雙簧管天生有著哀愁而富感情的音色，但非長笛那種典雅而女性的美，只是以單純的表現力，吹奏出纏綿不斷而又纖細、活潑的豐富感性，這些我們在舒伯特的第九交響曲以及布拉姆斯小提琴協奏曲中都捕捉得到。

鍵——
Keys

喇叭口
Bell jo

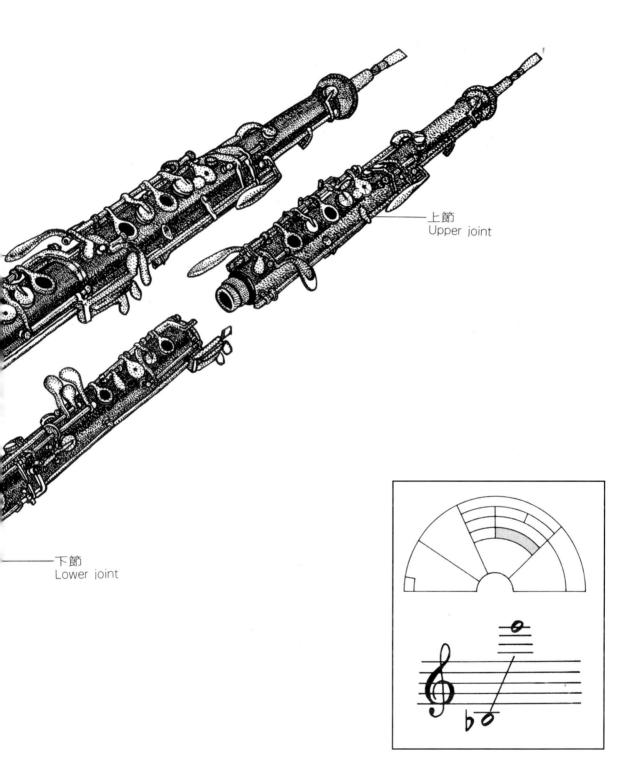

上節
Upper joint

下節
Lower joint

英國管 ENGLISH HORN

較雙簧管低五度，音色較富牧歌風味，雖帶點悲哀情調，卻也不失明朗性格，在白遼士的幻想交響曲及德弗乍克的新世界交響曲第二樂章中有它傑出的演奏。英國管因其外型與英國獵號相似而得名。

喇叭口
Bell joint

高音，或翼節
Tenor, or wing jo

除喇叭口與樂器長度之外，
其餘構造皆與雙簧管同

低音管 BASSOON

是一種雙簧的低音樂器,因管身很長,便往下伸展,而後往上彎曲回來以利操作與演奏。貝姆在所有木管樂器上做改良的努力,唯獨對這低音管例外,故這項樂器古代與現代之間無甚差別。它的結構有些不合理與不科學,但卻因而造就了它脫俗的音色,它的拿手本事是吹奏大距離音程且快速跳躍,所以兼具嚴肅、深沈與詼諧、幽默兩種特性。在浦羅柯菲夫的彼得與狼作品中,低音管便將老祖父的角色表達得恰到好處。

灣管・或吹口
Crook, or bocal

簧片
Reed

低音・或長節
Bass, or long joint

彎柄
Butt

倍低音管 CONTRA BASSOON

　　比低音管低一個八度，管身也長了一倍，它在木管樂器中佔很重要的地位，其音色在獨奏時類似咆哮聲而缺乏表情力，但在合奏時可增加木管低音部音色的濃度，而使合奏體顯得渾厚。高音部音色則不美，快速吐音的樂句效果不佳。雖則如此，很多音樂家卻也成功地將它運用於正規的管絃樂團編制中，如海頓的神劇創世紀，貝多芬的第五、第九交響曲等，都展示過倍低音管的特殊魅力。

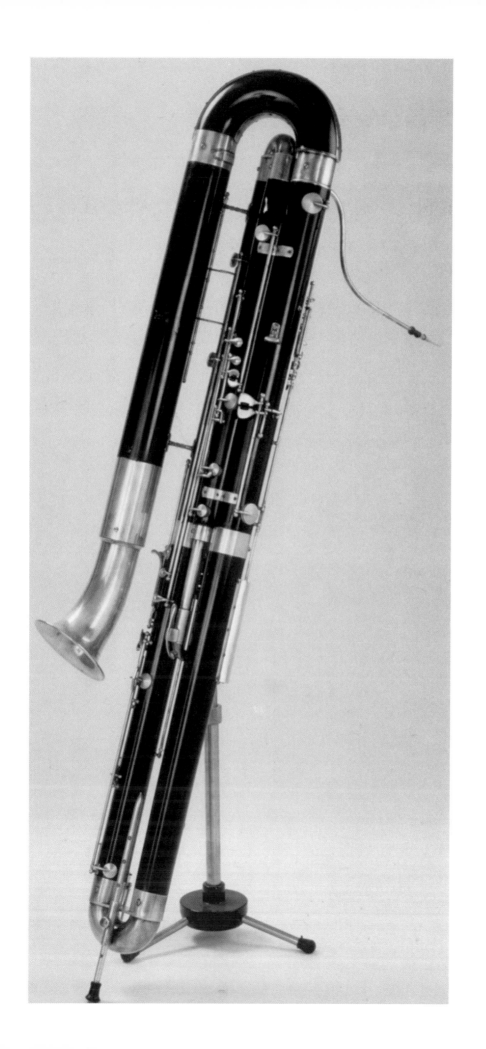

木管樂家族總論

　　木管樂器不需要共鳴箱或共鳴板，管子裡的氣柱本身就是音波，直接由吹口吹氣，就形成它的音源。其中以無簧類的音質最明亮，單簧類表情最豐富，而雙簧類的情緒感最為濃厚。

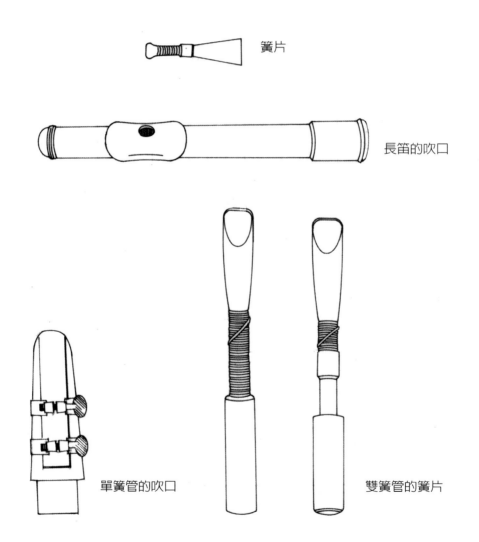

簧片

長笛的吹口

單簧管的吹口

雙簧管的簧片

奏姿

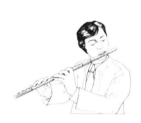

長笛的演奏姿勢

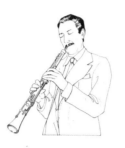

雙簧管的演奏姿勢

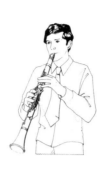

單簧管的演奏姿勢

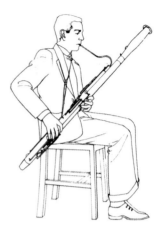

低音管的演奏姿勢

音域

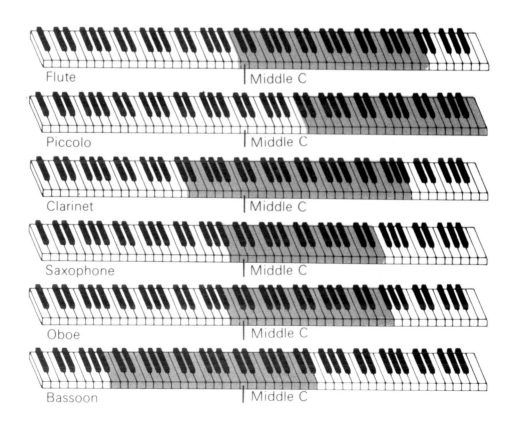

Flute | Middle C

Piccolo | Middle C

Clarinet | Middle C

Saxophone | Middle C

Oboe | Middle C

Bassoon | Middle C

附 篇 — 直 笛

Recorder這個字起源於拉丁文Recordari,意爲「記憶」、「回想」,動詞作爲「如鳥似的歌唱」,用它來描寫直笛的音色,再貼切也不過了。

笛子的起源可溯至遠古時代,到十六世紀發展出完整的直笛家族——包括從最低音到最高音的各個聲部,巴羅克時期是它的黃金年代。

廿世紀初的歐洲音樂家大力提倡直笛的使用,使它成爲一種普遍的音樂基礎教具,因爲它音準,技巧不難,兒童只要學會基本運氣、運舌,及運指法,便可從獨奏、重奏、合奏及自由創作中充分享受音樂的樂趣,所以,雖然它並不是現今管絃樂團中的一員,但卻不可忽視它在音樂啓蒙教育中的重要貢獻。

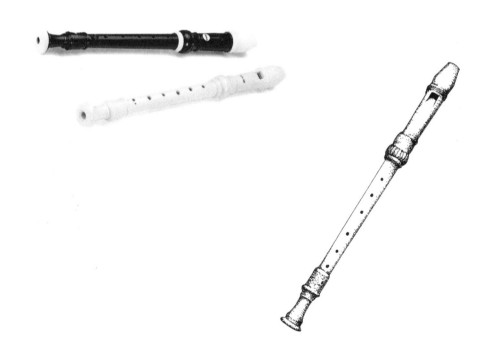

RECORDER

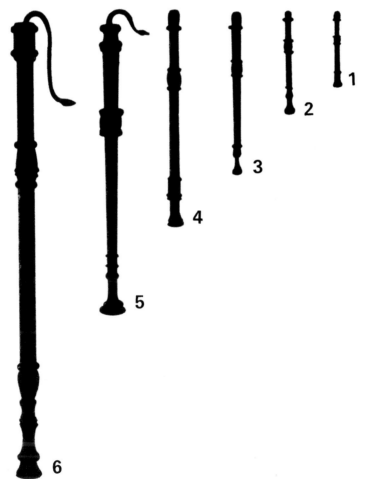

1. 倍高音直笛
2. 高音直笛
3. 中音直笛
4. 次中音直笛
5. 低音直笛
6. 倍低音直笛

BRASS Instruments

銅管篇

銅管樂器的聲音是由於樂器中空氣柱振動的結果而產生的，這一點與木管樂器相同。所不同的則在於吹口的發音裝置，木管樂器本身附著簧片，所以它們的發聲法有三種之多，也使得家族內的成員各有不同的音色。而銅管樂器雖有大大小小不同的號嘴，但一律是依吹奏者嘴唇的振動來發聲的，因此銅管樂器之間在音色上較為統一，且因受制於嘴唇的壓力，所以一般來說，音域都較窄。

銅管樂器家族大致都是金屬製的圓錐管，且音管都很長，所以依據實用上的觀點，便把它們製成捲曲狀，也因此，銅管樂器之間雖一樣有著杯狀的號嘴、圓錐狀的管身、喇叭狀的開口，以及以活塞或滑管來調整所需要的音高……等這些相同的裝置，但外觀上卻有著各式各樣不同的形狀。

銅管樂器最大的特色在於它們有強大的音量與莊嚴的聲音，凡是音樂中讚美神的榮光、描述英雄的偉大等，大都用銅管來擔當，也可以說音樂中最高情緒的表現，往往有賴於銅管樂器的效能。

如上所述，銅管樂器因發聲裝置與原理大致相同、音性一致，所以作樂器分類時也就只有一種即可，銅管樂器家族中重要的成員有：法國號、小號、長號、低音號。

類　別

法國號 FRENCH HORN

源起於法國式的狩獵號角。不過在十六世紀時，獵號構造簡單，類似角笛，只能作單一泛音列(見樂語註解)的吹奏，到十八世紀時才有「變音管」的發明，可改變所吹出的泛音列。韓德爾的水上音樂用到它，首次出現在英國的管絃樂團。十八世紀中葉，有了將手置於喇叭口內，改變位置以產生不同的音的方法，更進而發明活塞號角及換管的裝置，法國號至此才有了更令人滿意的結構，足以將音階和曲調容易的演奏出來。

一般的法國號是F調，近年來經德國樂器製造家的改良，裝置了特殊的換音活塞，而成為一種可兼吹F調及 B調的雙管號，活塞也由二個增到五個之多，其優點是使它的上下限音域更不困難、且更美，音程也更正確了。

法國號的音色富深度的詩意，帶點憂鬱氣質，它是銅管樂器族中具有最優秀表情的一員。在古典和浪漫時期，莫札特、韋伯、孟德爾頌、柴科夫斯基的作品中，常見法國號浪漫而抒情的一面。而在理夏德‧史特勞斯等二十世紀的音樂中多顯現它響亮，甚或粗暴的音響。近代樂團的編制中，常使用為數甚多的法國號，在豪華的大型的演奏場所演奏。

吹嘴
Mou

按鍵 Finger plates

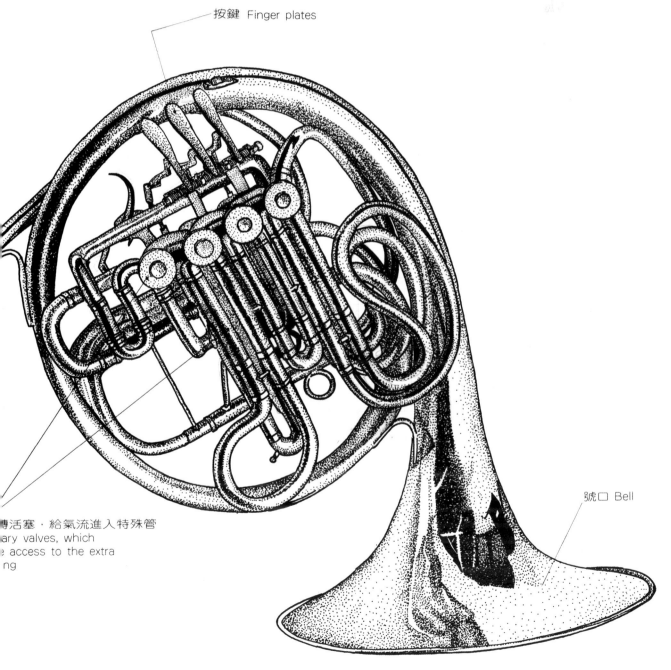

號口 Bell

專活塞，給氣流進入特殊管
ary valves, which
e access to the extra
ng

小號 TRUMPET

　　或稱為小喇叭，原為軍隊用喇叭演進而來，體型較大，且為了它只能吹奏泛音列，所以需要好幾個各種調性的小號來演奏各種調性的樂曲，其後曾考慮以伸縮裝置以便獲得更多音符的變化，但沒有成功，因為管身的增長將使小號明亮燦爛的音色喪失。

　　到1826年，第一個以活塞的換音裝置使用在小號上的樂器被嘗試製造，使得現今的小號，管長只有海頓時期的一半長，音管短小、聲音明快。這種短管的小號出現之後，小號便以旋律性樂器的地位在管絃樂團中佔一席之地，它有如下的優點：音程準確、高音域聽來毫不費力、可自由吹奏快速樂句、音色輕快富變化，尤其它明亮而燦爛的音質，常令人聯想起華麗壯觀的典禮與皇家威儀。

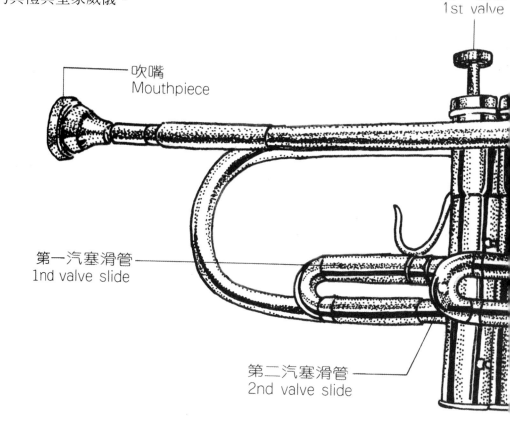

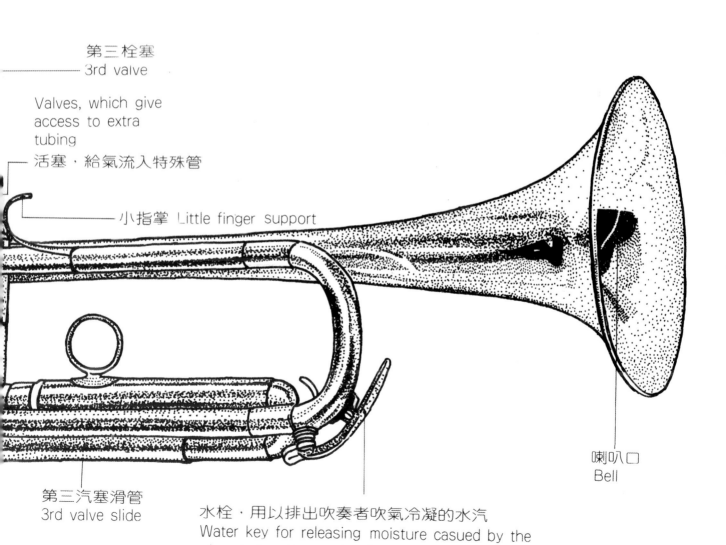

第三栓塞
3rd valve

Valves, which give
access to extra
tubing
活塞，給氣流入特殊管

小指掌 Little finger support

喇叭口
Bell

第三汽塞滑管
3rd valve slide

水栓，用以排出吹奏者吹氣冷凝的水汽
Water key for releasing moisture casued by the
player's breath condensing

長號 TROMBONE

或稱伸縮喇叭，這是銅管樂器中音色最宏壯的一員，它有兩重伸縮管，依著管身的伸縮來控制各音的變化，所以當其他的銅管樂器還只能吹奏自然泛音的古代，只有長號能自由作半音階的吹奏。又因它獨特的滑管可使一音到另一音之間，有所謂的滑奏glissando是其特色。

基本型的長號是$^{\flat}$B調次中音長號，在十六世紀時已頗具聲名，常與提琴、聲樂一起出現在劇場與宗教音樂裡，四百年來，構造並無顯著改變。不過在貝多芬之前的時代裡，因它音性過於強大，較少在純音樂中演奏，畢竟，當時貴族的音樂廳比起今日大演奏廳來，是太狹小了。使長號做活躍表現的作曲家，有華格納、李姆斯基—柯薩可夫等人，而拉威爾的波蕾洛舞曲中也有難度極高的獨奏部份。

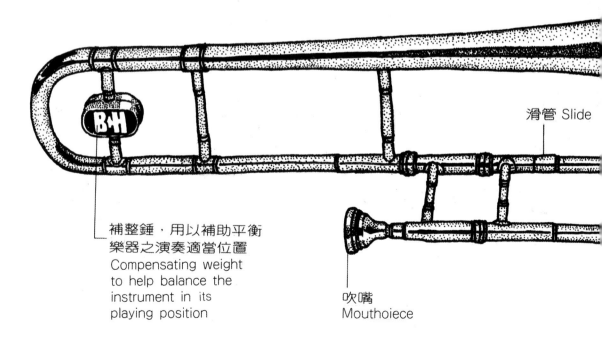

喇叭口
Bell

滑管 Slide

補整錘，用以補助平衡
樂器之演奏適當位置
Compensating weight
to help balance the
instrument in its
playing position

吹嘴
Mouthoiece

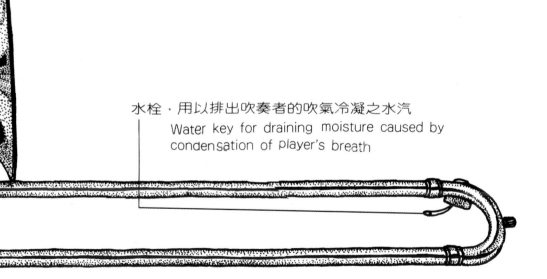

水栓，用以排出吹奏者的吹氣冷凝之水汽
Water key for draining moisture caused by
condensation of player's breath

低音號 TUBA

它是銅管樂器族中的最低音樂器，1820年時最早出現在德國的軍樂隊，體積龐大，身長有九呎到十八呎不等，起初是基於替代樂隊中無法上場的低音絃樂器，而後這種替身角色經由一些名演奏者與編曲者努力發展低音號的各項特色，始將低音號納入正式管絃樂團的編制之中。目前最常使用十二呎長的F調低音號，它雖享有「重」譽，但音色頗為優雅，經常有單獨表現的機會，最著名的有馮威廉斯寫的低音號及管絃樂協奏曲，另外馬勒以及斯特拉溫斯基，蕭斯塔可維奇等人，都作過以低音號為主奏的樂曲。

活塞汽門，導氣流入特殊管
Piston valves, giving
access to extra tubin

水栓——
Water key

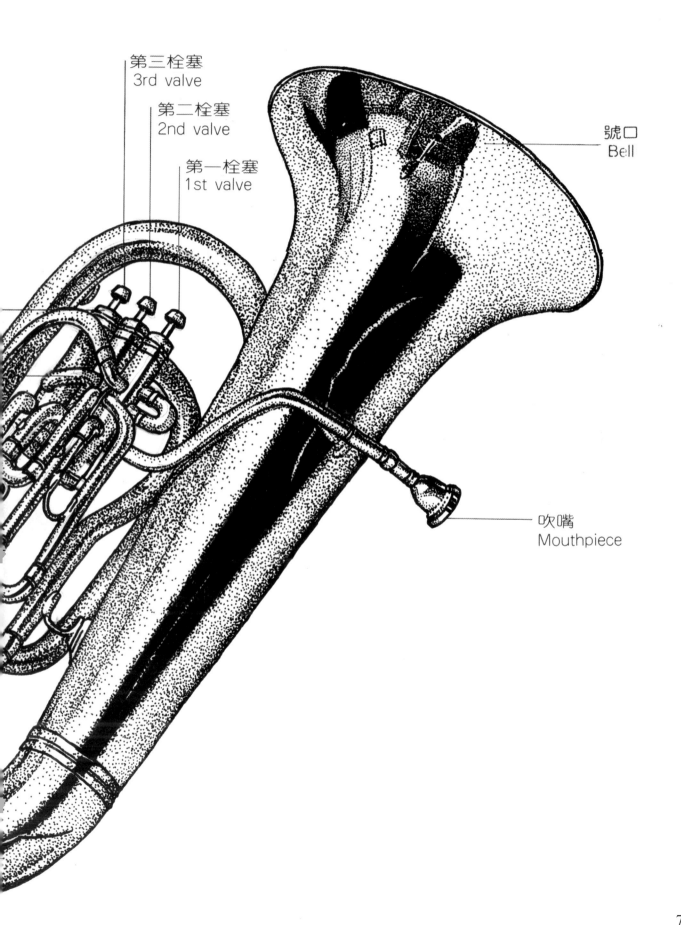

第三栓塞
3rd valve

第二栓塞
2nd valve

第一栓塞
1st valve

號口
Bell

吹嘴
Mouthpiece

銅管樂家族總論

　　銅管樂器的唯一音源是人的嘴唇，以唇按在吹口部份，便能對於音性、音質、音色、音律、音域等加以控制。

　　嘴唇調節音的能力，遠比簧片為高，且更微妙，木管樂器以簧片吹奏泛音到第四、五泛音為極限，而以嘴唇為音源的銅管，卻可吹奏出第十六泛音以上。

奏姿

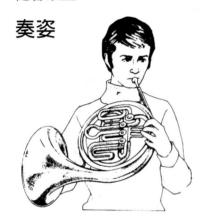

法國號的演奏姿勢

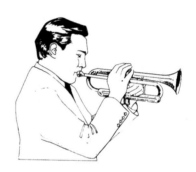

小號的演奏姿勢

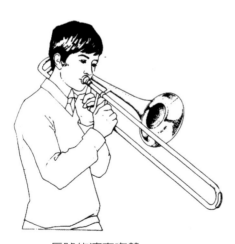

長號的演奏姿勢

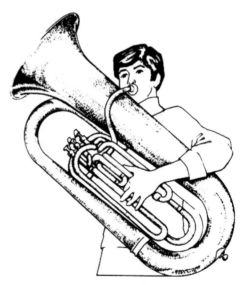

低音號的演奏姿勢

音域

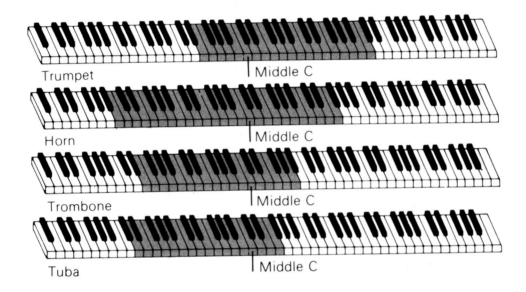

Trumpet　　　| Middle C

Horn　　　| Middle C

Trombone　　　| Middle C

Tuba　　　| Middle C

位置

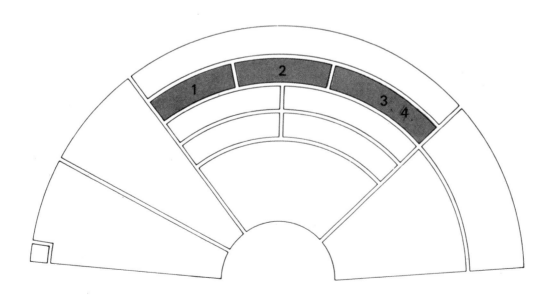

擊 樂 篇

概論

　　節奏感是天賦人類最自然的反應能力,當人們高興作樂時,拍手蹈足隨興而起,再伴以木棒石塊互擊的音響,是很自然的現象,因此,敲擊樂應是人類音樂發展史中,最原始的演奏方式。

　　擊樂器家族不但歷史最悠久,種類也最多,也是音色最豐富的樂器。西方音樂家在十七世紀中期才有選擇性地,將各地區傳統擊樂器加以改良而編入管絃樂團裡,先是小鼓、大鼓和定音鼓,到了十八世紀中,才加入鈸和三角鐵編入樂團演奏;木琴則稍晚,到十九世紀,作曲家聖桑與柴科夫斯基的作品中才出現木琴在大型管絃樂團中演奏。

　　現代的敲擊樂器發展十分快速,有以傳統樂器改良者、有以現代科技發展出來者。現代音樂使用敲擊樂器的比例愈來愈重,因此以敲擊樂器演奏為主的音樂,也有愈來愈多的趨勢。

有關管絃樂團中的敲擊樂器可分兩大類：一為定音準者，二為不定音準者。

　　一、定音準的樂器群中，除了定音鼓以外，幾乎全是片樂器形式的敲擊樂器，如木琴、鋼片琴、管鐘、鐘琴、震音鐵琴等。

　　二、不定音準的樂器很多，如大鼓、小鼓、鈴鼓、三角鐵、鈸、鑼、手響板、木魚等等。另外，有些提供特殊音響效果的敲擊樂器，依作曲家的需求而被使用者，有鳥哨、沙紙板、牛鈴、鏈條、雷聲片……等等，不勝枚舉。

類　別

定音鼓 TIMPANI

鼓皮
Drum

　　是擊樂器群中，最先進入管絃樂編制的樂器。它的構造是由銅皮打造的盆狀鼓身，在上面繫緊一張小牛皮，擊打牛皮與鼓身產生共鳴而發聲。早期的定音鼓以手控制調音釘而調音，這表示當需要改變音高時，演奏者必須停止片刻以備調音，而作曲家也得預留休止符。現今的定音鼓已使用踏瓣調音，可以在最短的時間內，即使是演奏的同時也能調音，以因應現代音樂變化繁複的需要。定音鼓的音域為：三十二吋(D-A)，二十九吋(F-C)，二十六吋(bB-e)，二十三吋(d-a)，「吋」指的是鼓面直徑。

鼓柱
Struts

錨頭
Crow

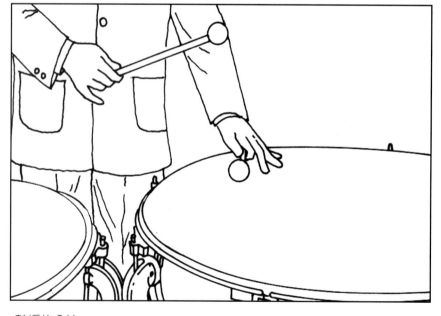

鼓桴的拿法

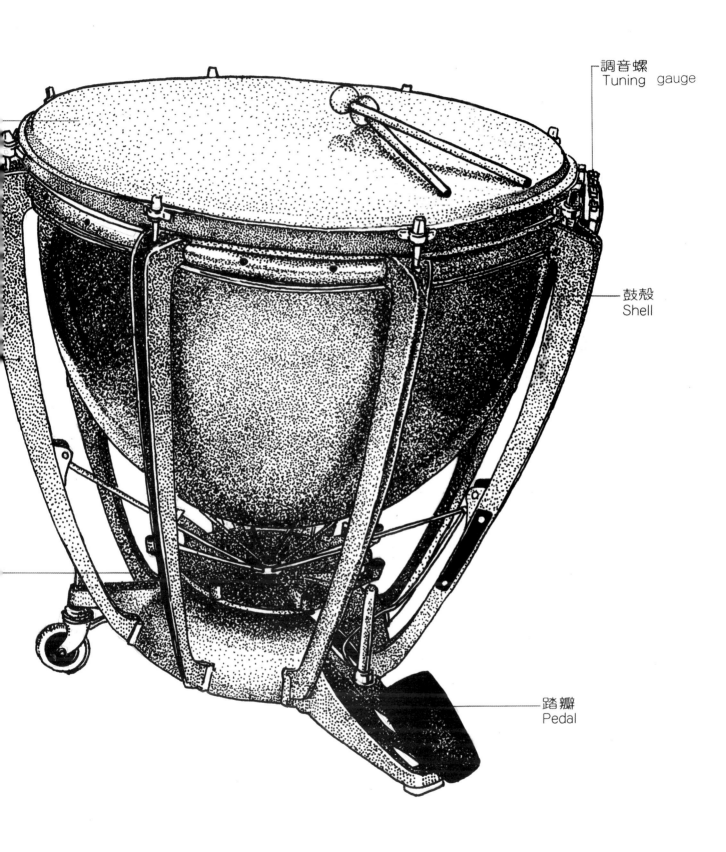

調音螺
Tuning gauge

鼓殼
Shell

踏瓣
Pedal

木琴 XYLOPHONE

　　這是使用一組調過音的木塊,以不同硬度的圓頭木槌敲擊演奏的樂器。現代的木琴有兩排音準的音階,且加裝共鳴管,使聲音更好聽,音量也更強。作曲家聖桑著名的骷髏之舞將木琴的音響,做了最有效的利用。

　　馬林巴木琴(Marimba),也稱柔音木琴,音域比木琴低八度,擊槌也較柔軟,因此音質與木琴不同。

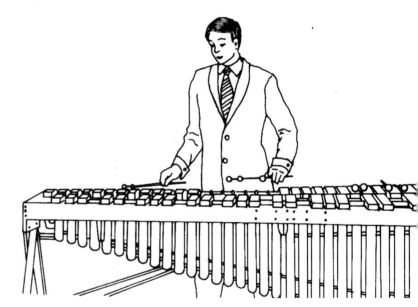

木琴的演奏姿勢

桌上型木琴

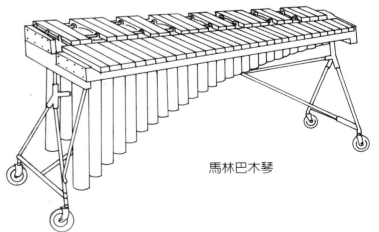

馬林巴木琴

鐘琴 GLOCKENSPIEL

鐘琴的外型和木琴相似，只是琴鍵以金屬製造。另有一種加裝震音系統的震音鐵琴(Vibraphone)，是1920年代美國人的發明，是一項可以獨奏的樂器，在馮威廉斯的第八交響曲，還有布瑞頓的春之交響曲中，都可聽到震音鐵琴的演奏。

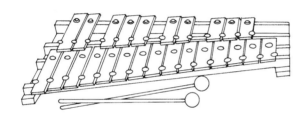

桌上型鐘琴

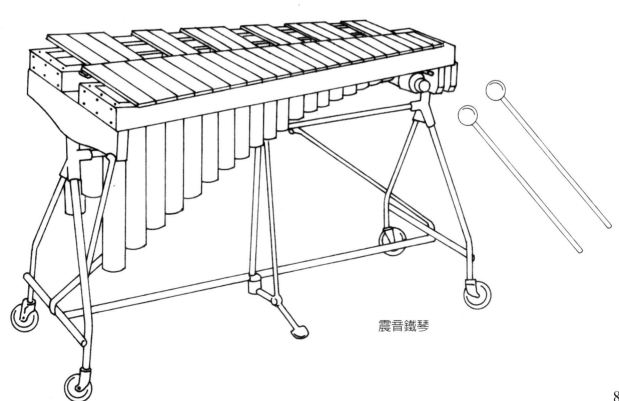

震音鐵琴

鋼片琴 CELESTA

外型像一直立式小鋼琴，也是利用鍵盤樂器原理的槌子敲打鋼片發出聲音，每一鋼片位於小共鳴盒上，故音質柔和。柴科夫斯基是第一位認真使用這種音響的作曲家，他的胡桃鉗組曲芭蕾舞音樂中的糖梅仙子之舞，鋼片琴獨奏部份，予人極為深刻的印象。

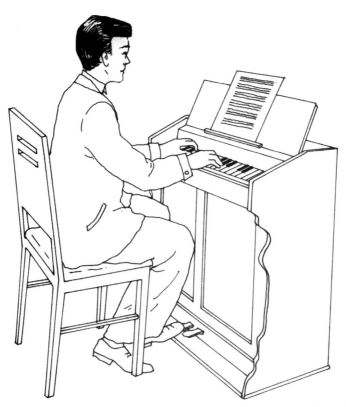

鋼片琴的演奏姿勢

管鐘 TUBULAR BELLS

　　由一組金屬管垂直懸掛在架子上，以硬質或稍軟的槌子擊打，會產生
不同的音色，它在樂曲中角色大都以代表教堂鐘聲為主。柴科夫斯基的一
八一二序曲，以及馬勒第二號交響曲中都使用了它們。

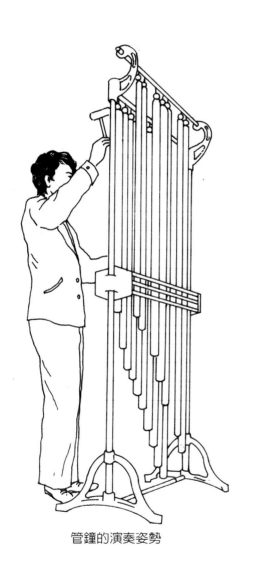

管鐘的演奏姿勢

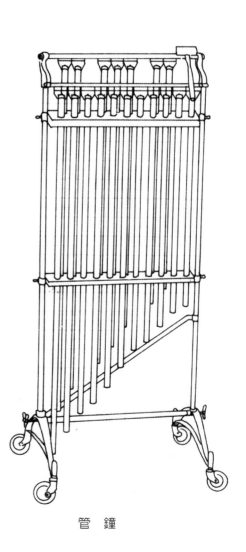

管　鐘

大鼓 BASS DRUM

　　大型圓筒狀，雙面鼓皮，在樂曲中擔任強拍或大聲音效的工作，在柴科夫斯基的一八一二序曲中，以低音大鼓代表砲聲；威爾第的安魂曲中，大鼓的窒悶感又令人頓起敬肅之情。

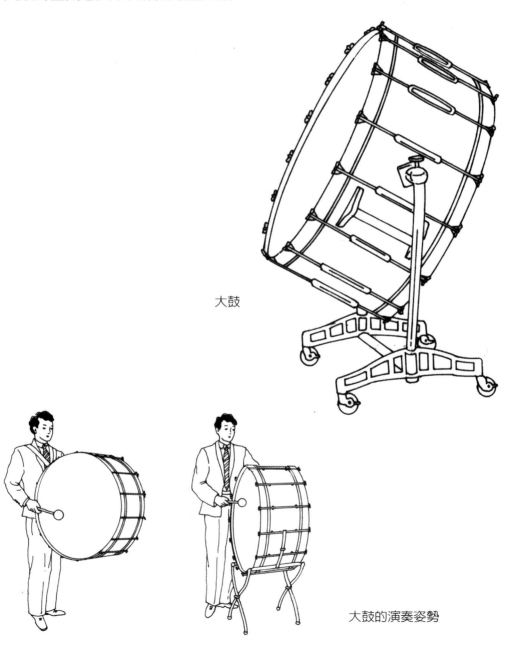

大鼓

大鼓的演奏姿勢

小鼓 SNARE DRUM

　　小型圓筒狀，鼓身外張雙面鼓皮，上方的用來演奏是「打擊面」，下方的一面繫著一組金屬絃以振動鼓面產生一種特殊的音質，稱為「響絃面」，這使得小鼓具有清脆、有節奏的特色，以二槌急速交替擊鼓，可由寂靜開始，直達最有力的頂點。

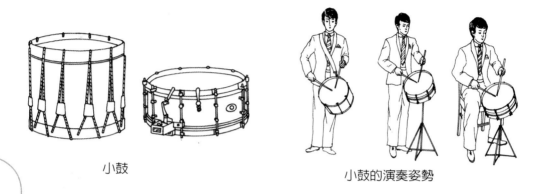

小鼓　　　　　　　　　　小鼓的演奏姿勢

鈴鼓 TAMBOURINE

　　是一個直徑約廿公分，有一小牛皮鼓面的小鼓，邊緣嵌著數對薄銅片，當鈴鼓被搖或敲時，它們便叮噹作響。鈴鼓在管絃樂中使得合奏更燦爛，為音樂增添明快的氣氛。

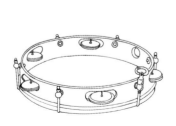

鈴鼓的演奏法

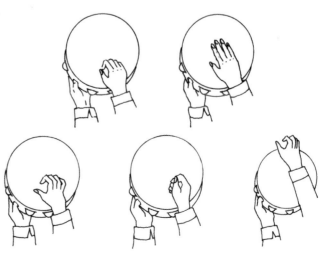

擊樂篇

鈸　CYMBALS

是一對黃銅合金的圓盤，中央微凸，可繫皮帶供奏者握持，一般的演奏法是撞擊，或以邊緣互相輕觸，也可將其一懸掛，再用各種不同的鼓棒或金屬線刷敲擊，多方的使用，可獲致不同的效果。

鑼　GONG

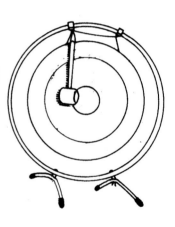

是一面大的青銅合金盤，呈扁平或碟狀，敲其中心時，產生深沈而清楚的音響，當用力敲其邊緣時，音響相當刺耳、不和諧。從靜寂中重複而快速地敲擊出「漸強」時，就像漣漪盪漾開來，這是鑼最擅長製造的震撼人心的效果。

木魚　CHINESE BLOCK

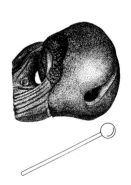

一個橢圓狀的木頭，有一凹槽形式共鳴腔，以木槌輕敲，產生硬的短短的「叩叩」聲。源於東方寺廟音樂，(故又稱中國木魚)，使用於西方音樂大約是近五十年的事，尤以現代樂曲為多。

三角鐵　TRIANGLE

圓柱體鋼條製成等邊三角形，一角留著開口。以金屬棒敲擊，音質高、清楚、且尖銳。管絃樂團中採用大鼓、鈸及三角鐵的編制在十九世紀初極為流行。海頓的軍隊交響曲，貝多芬的第九交響曲合唱部份，都出現過這種形式。

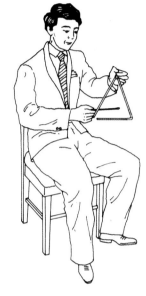

三角鐵的演奏姿勢

三角鐵的敲點

PERCUSSION Instruments

響板　CASTANETS

以硬木製成的兩塊板，細繩纏住演奏者的姆指及二指，使兩板互拍，可產生快速、自由的節奏，令人聯想到西班牙的風土氣氛，其實在世界各地都有它們的蹤跡，具有極悠久的起源。

響板的演奏法

擊 樂 家 族 總 論

　　擊樂器除了木琴、鐘琴、震音鐵琴、鋼片琴、管鐘之外，絕大多數都屬於不定音準的樂器，所以單獨持續敲奏時並不具音樂意識，但作曲家們卻能透過巧妙的配器手法，驅使這些看似無意義的音響，在最恰當的時候，奏出最鮮明光采的效果。要瞭解它們，唯有聆賞是最好的方式。可參考的曲目有：比才——卡門幻想曲；霍斯特——行星組曲；拉威爾——波蕾洛舞曲；巴爾托克——雙鋼琴與敲擊樂奏鳴曲。

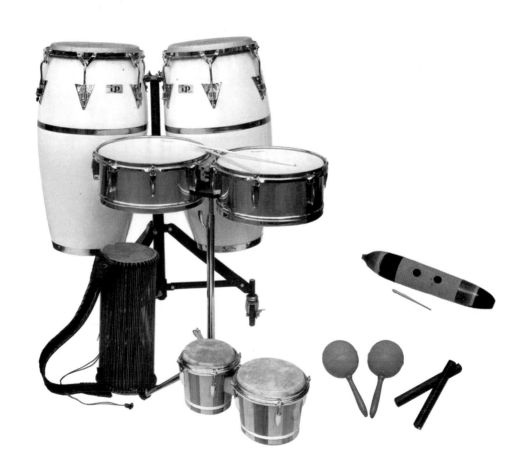

音域

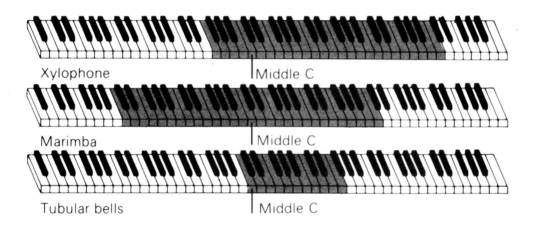

Xylophone | Middle C

Marimba | Middle C

Tubular bells | Middle C

位置

KEYBOARD

鍵 盤 篇

　　鍵盤樂器運用手指操作機械裝置而產生聲音，另外還需要用腳來幫助控制音量和音色。最早的鍵盤樂器可遠溯到西元前二百五十年，當時只是一排用手操作的鍵盤，稱古希臘管風琴(水力風車)hydraulis，由於琴鍵的間距與管子的間距都太寬，因而手指無法彈奏快速的音群，或連續好幾個音，結果只能演奏一些緩慢、簡單的音樂，這種情形一直持續到十三世紀。一些樂器製造家們致力於鍵盤樂器的更新設計，期使彈奏更為容易，琴鍵的間隔更近了一些，也開始有黑鍵、白鍵區分半音的裝置，也很容易奏出和絃，至此，建立起鍵盤的形式。到了本世紀初，更發展到七個八度的音域極限。以現代大鋼琴為例，在過去兩世紀中，由於它本身的發展，使得它在音樂史上有著不容忽視的影響力。另外一種更複雜的鍵盤樂器——現代管風琴，在音調變化、力度、音域上，更超越了鋼琴，幾乎可涵蓋一個管絃樂團總譜的音域和音色，其多采多姿的表現力，可以「壯觀」名之。

鍵盤樂器依構造與發聲原理，可分爲繫絃類與簧類兩種：

一、利用琴鍵來彈一組緊繃的絃就是繫絃類的鍵盤樂器。

有兩大代表性的樂器：

　　　　　　a.以撥絃發聲的大鍵琴。

　　　　　　b.以敲絃發聲的鋼琴。

二、簧類樂器沒有絃，是以空氣振動的原理產生聲音。

也有兩大代表性樂器：

　　　　　　a.以簧片振動而發聲的簧風琴。

　　　　　　b.以音管裝置來發音的管風琴。

類　別

大鍵琴　HARPSICHORD

　　它可算是鋼琴的前身，有著與平臺鋼琴大致相同的外型，琴絃也和鋼琴一樣從鍵盤一直延伸，所不同的是當大鍵琴的琴鍵被按下時，一個「卡子」便撥動一下琴絃，而產生柔和的、明澈的音質。它雖與鋼琴一樣以手指觸鍵彈奏，但因為由撥絃發聲，所以舉凡按鍵的力量、角度等都影響不了音質和強弱，由於這種差別，使得自從鋼琴誕生以來，大鍵琴不免走上式微的命運。1800年以後，幾乎所有的鍵盤音樂都是鋼琴作品，甚至有些原為大鍵琴的音樂，也由鋼琴來演奏。

　　無論如何，在幾乎所有十七、十八世紀的各方面音樂演奏上，大鍵琴都曾佔有一重要地位，它在合奏中支持及增強和聲的作用，使音樂結構中較低的線條清晰突出，是當時對位音樂的完美媒介。大鍵琴自有它輝煌的時代，斯卡拉悌、巴赫都曾為這項樂器作過不少作品。到了二十世紀，由於新古典主義的興起，巴羅克時代的音樂又抬頭了，有很多當代作曲家為它寫作音樂，大家才又重視它往日的丰采。

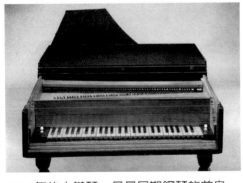

1702年的大鍵琴，是最早期鋼琴的前身。

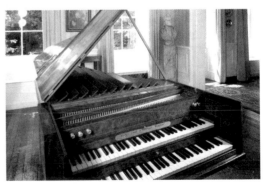

1770年大鍵琴有類似管風琴的風箱，使它多一些音質的變化。

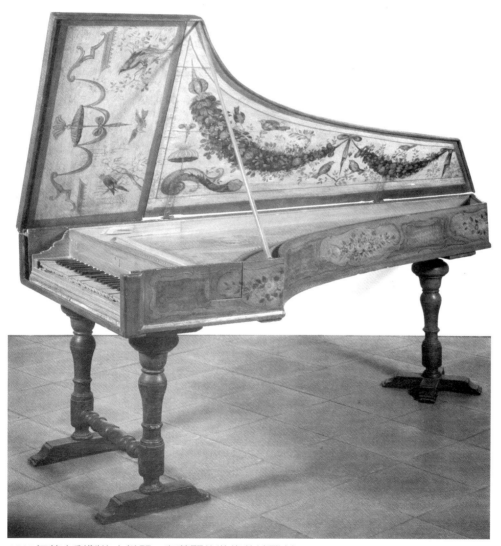

1710年義大利製的大鍵琴，有華麗的裝飾花紋雕刻。

(平臺) 鋼琴　　(GRAND) PIANO

　　號稱「樂器之王」的鋼琴，近兩世紀來，無論是它樂器本身的發展，或是鋼琴音樂作品之多產，已使這項樂器達到無人不曉的普及性了。在西元1700年時，第一架鋼琴在義大利的弗羅倫斯被製造出來，它對演奏者觸鍵的力度及感性作靈敏的反應，事實上它的名稱就叫做Pianoforte亦即「能產生弱音及強音效果的琴」。此後約一百年，鋼琴在流行性上終於取代了大鍵琴，且更多次而快速地改良，到了今日，現代鋼琴表達所有形式的音樂幾乎沒有不可能，舉例來說，一位深具功力的鋼琴家就能重現一百位管絃樂團團員在音樂會中所演奏的音響，這是鋼琴大師李斯特的讚嘆之詞「即使未能重現其音色，至少也重現了其光影」。

　　鋼琴自十九世紀初開始，便與音樂史的演進息息相關：古典時期莫札特、貝多芬的奏鳴曲是鋼琴音樂的里程碑；浪漫時期的蕭邦、李斯特更進一步探索鋼琴新技巧，使當時的音樂更浪漫富麗；十九世紀末德布西、拉威爾發現鋼琴音色的新境界，發展踏瓣而獲致更優美的效果，使音樂與畫境結合，產生所謂的「印象派」音樂；其後的巴爾托克、斯特拉溫斯基等，更廣泛地使用鋼琴的敲擊效果……鋼琴的潛力至此發揮得淋漓盡致，「樂器之王」的美稱實當之無愧。

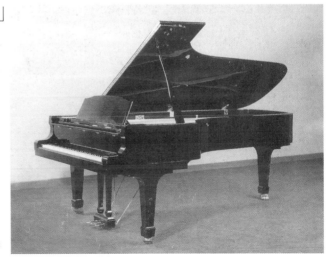

平臺鋼琴

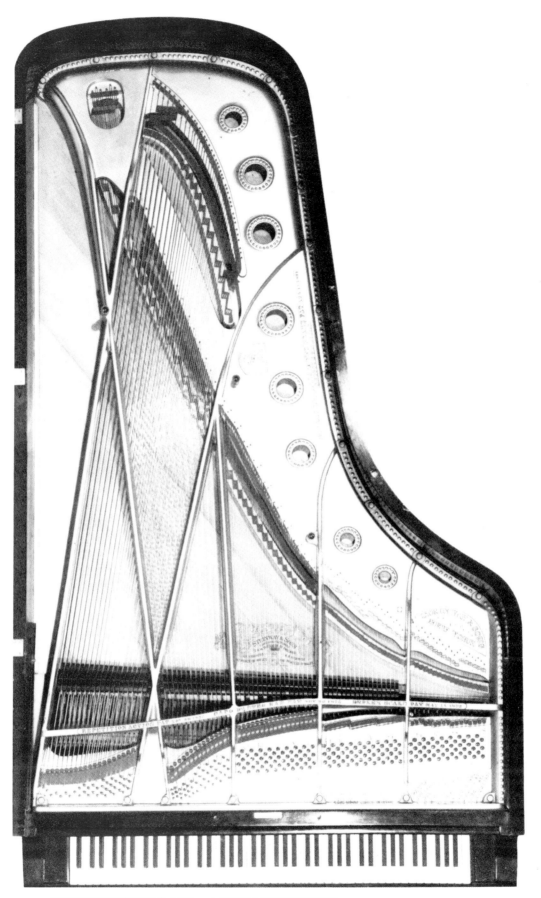

平臺鋼琴覆蓋可完全打開，內部絃的結構清晰可見。

立式鋼琴 (UPRIGHT) PIANO

　　演奏會用的平臺式鋼琴，對一般家庭來說，體積過於龐大與笨重，針對家庭使用而設計的立式鋼琴遂告產生，十九世紀初的立式鋼琴，琴絃順著琴身由下而上伸展，由於共鳴箱的限制，以及不像平臺鋼琴覆蓋可完全打開，因此在音色上便不夠明亮和有力。到底，它還是具有「樂器之王」的絕對優點，到二十世紀初期，立式鋼琴已成為一般家庭的流行時尚。

直立式鋼琴

1803年英國John Isaac Hawkins 製的
"Portable Grand Pianoforte"。

簧風琴　HARMONIUM

　　構造單純，空氣由踏動踏瓣而輸入風箱，單簧發音而無共鳴管。現今在歐洲，說到「風琴」時，指的應是管風琴而非簧風琴，因其音域、音量、音色、力度，皆無法與管風琴抗衡，遂逐漸式微。1930年之後，更被新興的手風琴(一種能攜帶的簧風琴)所取代，而走出了正統管絃樂團的編制之外了。

美式風琴(American Organ)是一種重要的簧風琴，在十九世紀末發展出特別的構造，聲音近似管風琴。

鍵盤式手風琴

鍵鈕式手風琴

管風琴 PIPE ORGAN

　　是規模最龐大的樂器，也是最古老的樂器之一。它的發聲體由許多不同大小的管組成，空氣的輸送在古老的年代時曾以手、水壓、蒸汽等方式來操作，現今則完全由電流控制了。鍵盤部份分爲手彈和腳踏兩部，腳踏瓣有一排，手鍵盤則有二排以上到七排不等，管風琴的操作機械結構極其複雜，種類繁多的音栓可調整出和音、抑揚、回聲、輕柔等多層效果，所以彈奏管風琴需要眼、心、手、腳的完全協調，是一項具挑戰性且費力的工作，更由於世上甚少管風琴是絕對相同的，而使得這項演奏更形複雜，也正因如此，現代管風琴始足以產生管絃樂般的效果。從巴羅克時期將複曲調音樂那錯綜的旋律透過管風琴表露無遺，到浪漫時期李斯特、聖桑等作曲家將管風琴的音樂發展到最高的表現層次，有如交響樂般的境界。

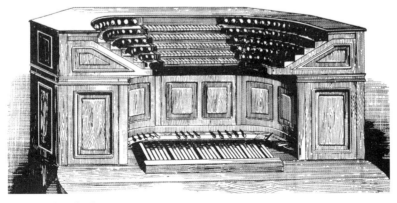

管風琴的操作臺。

古老的管風琴屬於教堂建築的一部份，
如圖華麗壯觀的雕飾，彷彿直上天國。

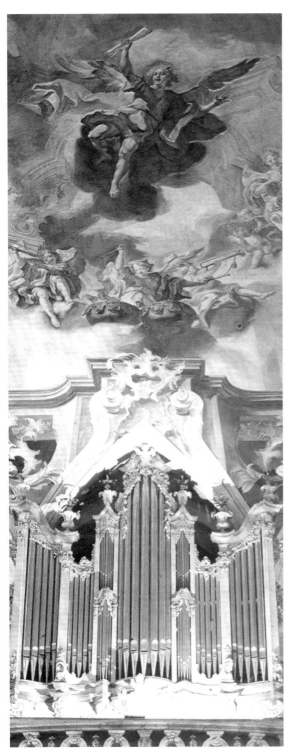

1650年德國一座由水力推動發聲的管風琴。

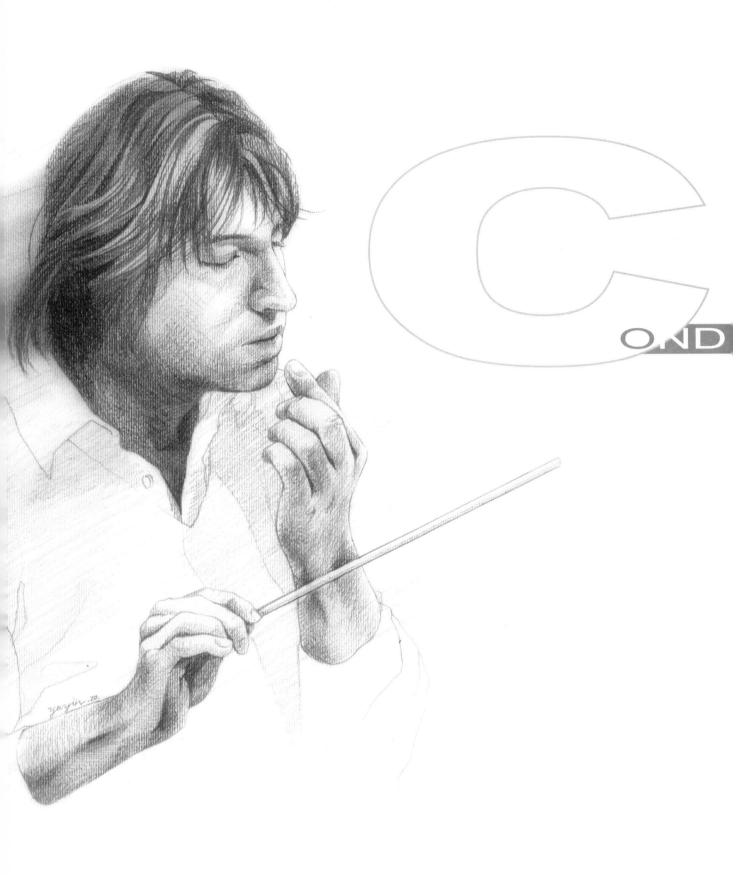

指 揮

是樂團的靈魂，是樂譜、聲音、與詮釋的仲裁者；

肩負著作曲者、樂團、聽者之間的絕對使命；

是一位可敬的學者、優秀的音樂家，更是睿智的領導者；

為了追求卓越，他意志堅決，要求也嚴；

時而像苛酷的暴君，但大多數的時候不失其善體人意的風範。

可敬的是：在音樂之前他何其謙下，在舉世之前，他何其莊重。

通常我們看到樂團或合唱團均有一位領導人，使每一位演奏者及演唱者能夠完全合作的演出，我們稱之為指揮。

指揮家(CONDUCTOR)之職責

指揮家之職責，自古迄今隨音樂作曲和樂團編制之演進而有所不同，在古代純係按樂曲演奏時打拍子，到十九世紀末以來演變為樂團或合唱團的靈魂主宰及實際上之領導人物，到現代則已演進成一深奧的專門學問。

指揮的歷史與指揮棒

希臘時代有人用腳打拍子指揮，類似現代之爵士樂的指揮，有人用頭、單手，或雙手來指揮，甚或有人用譜紙捲成棍狀用來當作指揮之工具，此稱為Sol-fa(即C大調音階上之第五、四音)，這便是指揮棒(BATON)之始祖。十七世紀法國音樂家盧利(Lully, J. B. 1632～1687)，在指揮時誤將指揮用之鐵杖擊傷自己的腳背，潰爛不治而死(當時的指揮是用鐵杖敲地板的)。十八世紀時管絃樂團的編制漸趨完整，由首席小提琴手來領導樂團，身兼演奏及指揮二職。巴赫父子、韓德爾、海頓均是有名的演奏家兼指揮。十九世紀德國名小提琴家史博(Sponr, Ludwig 1784～1859)於1820年在倫敦演奏時，首先使用指揮棒，隨後開始普遍流行至今，指揮一職及指揮棒之使用從此定型。(指揮棒之長度，常於十五～二十五英吋之間，約合身長之 $\frac{1}{3}$ 或 $\frac{1}{4}$)

優秀指揮家之必備條件

一、指揮對於現代樂團來講，應是實際的領袖與大家長，個人內在的涵養與言行舉止，均應是每一位同仁之表率與楷模。更重要的是與每位團員之間均能維持和諧之氣氛與情感的交流，如此才能在音樂的表現上有共同的認知與默契。

二、自十八世紀以來，音樂藝術之發展突飛猛進，現代指揮術已是一門深奧的專門學問，指揮者必須有理論作曲的基礎，瞭解各種樂器之特性與使用的方法，熟悉各種音樂之結構與風格，並能詮釋音樂之內涵。

三、帶領樂團演奏時，應有自然、優雅的姿勢與高貴的氣質，將自己對音樂的詮釋，給團員予簡潔、明顯、適時而有力的指引，使演奏者發揮其最高的演奏潛能。

四、指揮家除了對自己心靈的修練與培養音樂的鑑賞力外，更重要的是於音樂的哲學觀與智慧，如此才能帶領整個樂團把作曲者的原意，忠實而且精緻地詮釋表達。透過指揮者的帶領，使整個樂團在和諧、天衣無縫的默契下，將音樂完美呈現，恰似天籟，帶領聽眾進入眞、善、美的境界。

泛音(Harmonics)

運用於豎琴演奏時，是將手掌輕按於絃的中央，以手指撥絃而發出聲音的演奏法，此泛音的實際音高爲記譜之高八度音，並在音符的上方寫上一個「。」的記號表示泛音奏法。

濁音奏(Preslatable)

手指彈在絃的根端，聲音鏗鏘而有力，但不常用。

滑奏(Glissando)

以手指將音順次急速上下滑過，便能響出廣大的和絃，音色華麗而神秘，有如流水般之效果。

指板(Finger board)

黏貼於絃樂器的琴頸上，延伸至琴身之音孔邊，手指所按壓琴絃之處稱爲指板。弓絃樂器的指板上沒有指格，較自由，音程也能把握得更準確；彈絃樂器則設有指格。指板的表面由於操指而會有所磨損，需整修。

變音管(調音管)

銅管樂器在吹口與插管之間有一段可拔插的調節彎管，演奏者可調節此段彎管，使氣柱能吹出最正確的音。

活塞(Valve)

銅管樂器上之小圓鍵，以手指按時會上下活動之變音裝置。

鍵(Key)

管樂器音孔上之圓型小按盤稱爲鍵，運用於木管樂器時，可把音孔設於任何位置，以簡化指法的操作。

泛音列(Harmonic series)

物體因受振動而發音時，除全體振幅所發的基礎音外，各種等分部份也會同時發音。如琴絃之振動，不僅是整個的振動，其全長之各種等分；如二等分、三等分、四等分等，也會同時振動，此振動所發之音稱爲泛音或倍音，泛音之行次即爲泛音列。

和絃(Chord)

二個以上的音程結合，同時發聲時會產生和絃，因此和絃即為音的組合，這組合是根據自然泛音的原則。以一個音為基礎此音稱為根音，在其上方加上一個三度音程的音和一個五度音程的音，這三個音組合的和絃叫三和絃。此外尚有七和絃、九和絃等的和絃組合及其轉位和絃。

分解和絃(Broken chord)

將和絃音一個個先後奏出，叫做分解和絃。

複曲調音樂(Polyphony)

複曲調音樂是以對位法作曲，在協和的原則下，做兩個或兩個以上的獨立聲部交織的音樂創作稱為複曲調音樂。最初的特羅布斯大約於九世紀開始，是極為單純的複曲調音樂，隨後由於平行複音的發明而進入複曲調音樂的時代。後經拉素斯和帕勒斯特利納等人的倡導與改進，複曲調音樂始具備健全的形式，採用對位的方法來創作卡農與復格等樂曲。到了巴赫更使複曲調音樂達到顛峰。複曲調音樂約自900年到1600年左右是為全盛時期，在此時期所創作的樂曲形式計有：平行複音(Organum)、反行複音(Discant)、假低音(Fauxbourdon)、康都曲式(Conductus)、經文歌(Motet)、輪旋曲(Rondo, Rondeau)、卡農(Canon)、復格曲(Fugue, Fuga)。

主曲調音樂(Homophony)

主曲調音樂自1750年至1900年。這是以一聲部根據和聲組織，同時奏出一些聲音陪襯主旋律之樂曲，稱為主曲調音樂。其曲式：歌樂方面為二段或三段式，器樂方面為混合三段式、輪旋曲式或奏鳴曲式。主曲調音樂之作品中小曲以舒伯特、舒曼、蕭邦之夜曲、即興曲最美，大曲則以海頓、莫札特、貝多芬之奏鳴曲、室內樂、交響曲為模範，尤其貝多芬為主曲調音樂之大宗師。

室內樂(Chamber music)

盛行於十七、十八世紀貴族宮廷或客廳中所演奏的室內音樂，稱為室內樂。室內樂之組合包括：

1 二重奏(Duet)

是二件樂器合奏，以小提琴和鋼琴，大提琴和鋼琴的組合最多，此外也有小提琴和中提琴，管樂和鋼琴之二重奏。

2 三重奏(Trio)

以一架鋼琴，一把小提琴，一把大提琴三件樂器合奏的組合為最多，叫做鋼琴三重奏(Piano trio)

3 四重奏(Quartet)

以絃樂四重奏(String Quartet)，即二把小提琴，一把中提琴，一把大提琴之組合為最好之編制。

4 五重奏(Quintet)

和四重奏相比，五重奏音量加厚，音色加多，變化更豐富，以絃樂五重奏(String Quintet)、鋼琴五重奏(Piano Quintet)、管樂五重奏(Wind Quintet)之樂曲最多。

5 六重奏(Sextet)

此種組合較不普遍。一般作曲家喜用一組一組樂器，如二支單簧管、二把法國號、二把低音管來演奏。

至於七人以上之七重奏(Septet)、八重奏(Octet)則較少，也較難組合，而且作曲家們也寧可多用技巧來作交響樂。

室內樂之樂曲，通常為奏鳴曲，包括四個獨立樂章。第一樂章為快板的奏鳴曲式(Sonata Form)，第二樂章為慢板的浪漫曲(Romance)或變奏曲(Variations)，第三樂章為中等速度的小步舞曲(Minuet)或快速的詼諧曲(Scherzo)，第四樂章為急速的奏鳴曲式或輪旋曲(Rondo)。

室內樂極深奧，又無人指揮，因此演奏者須具有高尚之意境和卓越之演奏技巧以及良好的默契，方能勝任。

樂 語 註 解

隨想曲(Capriccio)

即奇想曲,是一種性質幽默或多變性的鋼琴短曲或小提琴曲,通常爲三段式。十七世紀時,隨想曲是四種重要的復格前驅曲式,比一般曲子隨意些,往往也包含著一些特殊之處,如特別主題的應用。

小步舞曲(Minuet)(音譯爲梅呂哀舞曲)

原爲法國鄉村舞曲,於1650年間路易十四時期,成爲正式的宮廷舞曲,風行歐洲,取代了較古老的舞曲,建立了舞蹈與舞蹈音樂的新時代。最初的小步舞曲爲小二段式曲體,後來另加上一段以三件樂器演奏(現已無此限)的小步舞曲,稱爲中段(Trio),而擴大爲大三段式。小步舞曲用作奏鳴曲之第三樂章,此種音樂與舞蹈已脫離關係,僅爲一種典型的三段式曲體而已。

夜曲(Nocturne)

爲一種形式自由、充滿浪漫情調的器樂短曲。由愛爾蘭人費爾德首創,蕭邦採用爲作曲概念和名稱。

冥想曲(Meditation)

冥想曲又名沈思曲,馬斯內的歌劇「黛絲」中有此創作。古諾的聖母頌又名「沈思曲」,是以巴赫的「平均律鋼琴曲集」的第一首C大調前奏曲爲伴奏,因此通常寫兩位作曲者名。

波爾卡舞曲(Polka)

於1830年左右起源於波希米亞,傳遍歐洲各地的一種快速二拍子的波希米亞舞曲,強拍常於第二拍上。以約翰·史特勞斯之「撥絃奏的波爾卡」最爲著名。

浪漫曲(Romance)

為一種無固定形式的抒情短歌或短曲，十七及十八世紀的浪漫曲有許多是保存在不同的曲集及其他的資料。

1.西班牙浪漫曲是四行韻的長詩，主要與歷史或傳奇主題有關。

2.法國浪漫曲是一種短的反復歌，抒情而與愛情有關，有時也與歷史有關。

3.德國浪漫曲是一種抒情的器樂曲，如為聲樂曲，則大多出現於歌劇中。

圓舞曲(Waltz)(音譯為華爾茲舞曲)

原為緩慢三拍子的奧國農民舞曲，流行於十七、十八世紀的維也納宮廷後，速度逐漸變快，與當時盛行的小步舞曲並無多大區別。由農民舞曲進展到圓舞曲，韋伯和舒伯特是最重要的人物，後經藍納加以改良擴大，使具有近代圓舞曲風格和規模，再經約翰‧史特勞斯畢生的努力推廣於世。現所通行的圓舞曲，大多是維也納式圓舞曲，速度多為小快板。

卡農(Canon)

這是一種以對位法技巧作曲，先後唱出同一曲調之複曲調歌曲，始於十三世紀的英國，後經荷蘭人加以變化而形成各種卡農。巴赫使卡農獲得在音樂上的重要地位。卡農曲式分二部、三部、四部等，先唱出之樂句稱為導句，模仿唱出之樂句稱為伴句。卡農有：同度卡農、五度卡農、四度卡農、轉回卡農、倒回卡農、倒轉卡農、增時卡農、減時卡農、無終卡農、有終卡農、螺形卡農、伴奏卡農等等。

輪旋曲(Rondo)

中世紀時法國詩及音樂的一種重要形式。包含一個重要的主題和若干次要的副題所構成的器樂大曲，因其主題常在不同的副題之間，週而復始輪番出現，故名輪旋曲或迴旋曲。通常以Ａ代表主題、Ｂ、Ｃ、Ｄ……代表各個不同的副題，造成Ａ－Ｂ－Ａ－Ｃ－Ａ－Ｄ……之輪迴形式。主題常為主調，副題為他調。

協奏曲(Concerto)

最早時是指由一種樂器伴奏的聲樂曲，以別於當時流行的無伴奏音樂，後為以獨奏樂器和管絃樂團以平等地位聯合演奏之器樂大曲，稱為協奏曲。通常分三個樂章：第一樂章為快速的奏鳴曲式，第二樂章為慢板的浪漫曲，第三樂章為急速的輪旋曲或變奏曲。第一樂章結束前，管絃樂暫停，由獨奏樂器獨自演奏，表現主奏者之技巧，並發揮輝煌的效果，此段謂為裝飾樂段(Cadenza)，其他樂章有時也會出現裝飾樂段。以鋼琴為主奏時稱為鋼琴協奏曲，以小提琴主奏時稱為小提琴協奏曲。協奏曲有：

1.複協奏曲是以兩個獨奏樂器與管絃樂聯合演奏。

2.大協奏曲是獨奏樂器群與管絃樂聯合演奏。

3.小協奏曲是單一樂章的協奏曲。

奏鳴曲(Sonata)

最初的名詞使用是表示器樂的作品，用來與聲樂作品對立之外，別無他意。奏鳴曲為包含四個獨立樂章的器樂大曲，由各種獨奏樂器或絃樂分別或聯合演奏，有小提琴奏鳴曲、鋼琴奏鳴曲、交響曲等。四個樂章為：第一樂章通常是快板的奏鳴曲式，第二樂章是慢板的浪漫曲，第三樂章是中板的小步舞曲，第四樂章是急速的輪旋曲或變奏曲。奏鳴曲發展至海頓、莫札特時，作品常出現三個樂章。貝多芬的奏鳴曲公認為登峰造極之作。

交響曲(Symphony)

最初只是短短的歌劇或神劇的前奏曲或間奏曲，後來發展成特別為管絃樂而作的奏鳴曲，稱為交響曲。結構大致與奏鳴曲相似，最早的交響曲作曲家是桑瑪悌尼，交響曲的音色是集絃樂器、木管樂器、銅管樂器、敲擊樂器而成，複雜而鮮豔，為所有樂曲之冠。

創意曲(Invention)

"Invention"此字來自拉丁文"Inventio"意義是發明，自由幻想，有規律地實現出來。在1689年韋塔利已採用這名詞指示某些依主題模仿式的作品，後來也有作為組曲的同義語，十八世紀也有二聲部的模仿，這二部對位法樂曲，巴赫於1723年以此名稱用於他的十五首二聲部鍵盤曲，至於三聲部鍵盤曲，則稱它為"Symphonien"。

前奏曲(Preludio或Prelude)

前奏曲起源於十六世紀魯特琴音樂。當時演奏家常於奏出樂曲主題之前即興一段前奏，確定調性造成主調的氣氛。稍後在大鍵琴和管風琴時亦仿效之。至十七世紀時其重要性日增，但形式仍然自由，可以加於任何曲式樂章之前，聲樂曲或器樂曲均可。前奏曲以性質來分辨，古典時期屬於真前奏性前奏曲，浪漫時期和二十世紀則多以獨立曲目來表現。

觸技曲(Toccata)

"Toccata"觸技曲來自"Toccare"觸奏。興起於十六世紀，盛行於十七世紀，在1750年以後較少出現。在十七、十八世紀的器樂範圍裡，它顯示出幻想曲的類型，並常以兩個各異的素材基礎，即清楚強烈的和絃，和快速奪目的音階式進行，有時亦可偶然加入複曲調音樂式處理。

交響詩(Symphonic Poem)

華格納認為除了四重奏、奏鳴曲、交響曲的奏鳴曲式外應該發展新的器樂音樂。由於他的觀念而創作了新類型的器樂，就是把詩的概念注入音

樂裡，使音樂不受形式的拘束。白遼士只把幻想的標題與傳統的形式勉強地結合，未考慮把標題作合理的安置。李斯特則獨創導循做成標題的固定樂思而自由構成單一樂章的交響詩（或稱音詩"Tone poem"）。他在寫作交響樂時，採取詩的處理態度，使音樂循著詩的意念表現，把主題或多個主題按著詩的意境自由變化，而不使用奏鳴曲式。交響詩通常只有一個樂章，較一般交響曲短，可是它可能以任何交響音樂中的任何結構出現，甚至包括奏鳴曲形式在內。

即興曲(Impromptu)

此標題用於單獨樂章的鋼琴曲。它暗示著自由，是作曲家偶然間自然的靈感。最早時期是舒伯特的作品，後來作曲家包括：蕭邦、舒曼、斯克里亞賓、佛瑞，尤其以蕭邦的四首即興曲可算是這類音樂中最有名的。

復格(Fuge或Fugue或Fuga)

復格曲是一種以對位法的全部技巧發展單主題的樂曲。約於1600年以前，這個名詞泛指一切模仿與卡農之作，十三與十四世紀之間，模仿技巧處理的作品早已出現，可是它的成熟期卻遲至十八世紀，尤以巴赫的作品為巔峰。自此它的精神便常滲入於一切大型的樂曲中，給與它們一個新的面貌，並常保有傳統性的重要地位。復格曲的本身並不是一種著重於靈感的作品，它不但要求適當安排主題的出現，而且還要求在一定的範圍內其中素材作合理的發展，成為一種訓練主題意識的過程，但也並不因此而缺乏旋律的美，因它屬於複曲調音樂體系，常要顧及曲調橫的進行，也常著重優美旋律的出現。復格曲共分為三大部份：

1.呈示部，在這呈示部中，主題和答題連續四次在主調和屬調上呈現。

2.轉調部，主題在這部份被移至一切可能的鄰近調上出現。

3.密接部，這是主題的再見，但以卡農式的疊合式處理。

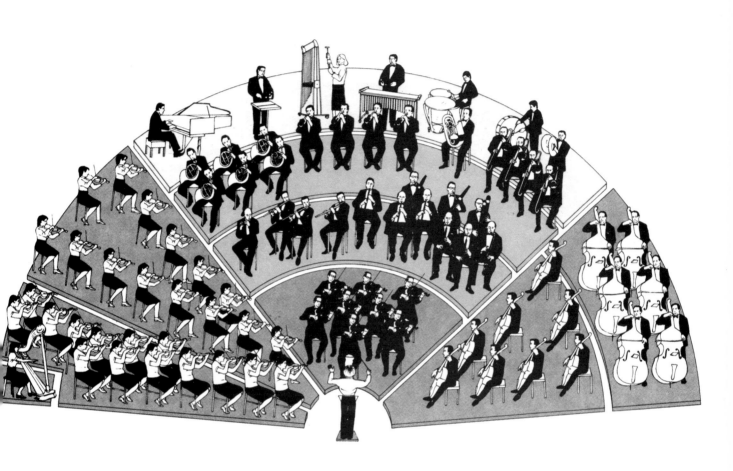

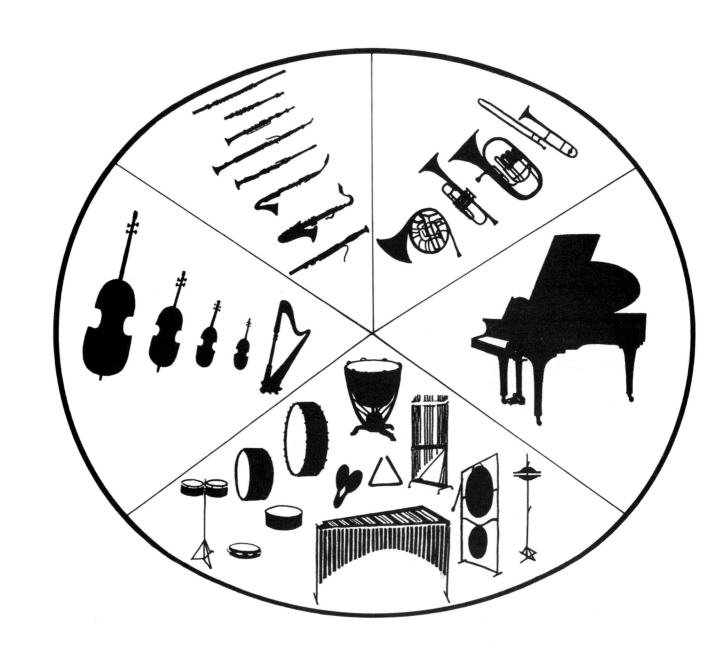

古典樂欣賞

樂器篇

古典樂欣賞——樂器篇　　　　　　　　　五線譜系列 01

著　　　者／蔣理容
出 版 者／揚智文化事業股份有限公司
發 行 人／葉忠賢
美術編輯／吳柏樑
繪　　　圖／蕭文輝・詹雅茵
統一譯名／莊秀欣
編輯顧問／李晴美・陳義雄・劉耀煌
登 記 證／局版北市業字第1117號
地　　　址／台北市新生南路三段88號5樓之6
電　　　話／(02)2366-0309　2366-0313
傳　　　眞／(02)2366-0310
E－m a i l／tn605541@ms6.tisnet.net.tw
網　　　址／http://www.ycrc.com.tw
郵撥帳號／14534976
戶　　　名／揚智文化事業股份有限公司
印　　　刷／鼎易印刷事業股份有限公司
法律顧問／北辰著作權事務所　蕭雄淋律師
初版一刷／2000年10月
初版三刷／2004年8月

定　　　價／新台幣280元
I S B N／957-818-156-6

國家圖書館出版品預行編目資料

古典樂欣賞‧樂器篇／蔣理容著.-- 初版.-- 台北市：
 揚智文化，2000[民89]
 面；　公分.--（五線譜系列；1）

 ISBN　957-818-156-6（平裝）

 1.樂器 2.器樂

 911.9 89008696